한국 현대미술의 어제와 내일 1

MASTERS &

김종근&석유진

COLLECTION

마스터즈&컬렉션

2025. 05. 16 - 06.13

G-TOWER 5F
SAMWON GALLERY

이 작은 전시와 책을 묶으면서

이 책은 한국 현대미술에 관한 아주 작은 에세이집입니다.
원래 삼원갤러리에서 한국 현대미술에 관한 전시를 기획했으면 좋겠다는
제안으로 시작된 것입니다.
훌륭한 작가들과 컬렉션 작품들을 함께 묶어 전시도 하고,
석유진 씨와 함께 이를 엮어보자는 취지였습니다.

참여 작가들은 백남준에서부터 김구림, 이건용, 이우환, 박서보, 김창열, 김기린 등
한국 현대미술을 이끌어온 작가들에서 하태임 작가까지,
그리고 사진 분야에서 주목할 만한 이명호 작가까지를 대상으로 하고 있습니다.

물론 이 외에도 훨씬 더 훌륭한 예술적 평가를 받은 작가들이 많이 계십니다.
하지만 그 모든 작가를 이번 전시에 모두 모신다는 것은 현실적으로
여러 가지 면에서 어려움이 있었습니다.
그래서 우선 이 작가들을 중심으로 1부를 구성하게 되었습니다.
2부 시리즈에서는 아직 모시지 못한 다른 작가분들과도 만날 수 있기를 희망합니다.

이번에 부득이하게 빠졌거나 선정하지 못한 작가들을 중심으로
다시 한번 새로운 기획을 이어갈 계획입니다.
이러한 불가피함에 대해 너그럽게 이해해 주신다면 더욱 감사하겠습니다.

이번 전시는 작가분들께 직접 작품을 의뢰받은 경우와
컬렉터분들의 귀중한 컬렉션 협조를 통해 최종적으로 완성되었습니다.
주옥같은 작품들을 기꺼이 출품해주신 훌륭하신 선생님들께
거듭 진심으로 감사의 말씀을 드립니다.

무엇보다도, 이런 전시가 가능할 수 있도록 적극 협조해주신
삼원갤러리 이연욱 대표님께 깊이 감사드립니다.
또한 전시 준비에 함께해주신 큐레이터 여러분께도 고마운 마음을 전합니다.

또 하나는, 이 전시를 위해 처음부터 동행하며 좋은 글을 써주신
석유진 기획자께도 고개 숙여 진정으로 감사의 말씀을 드립니다.

오랜 시간 지인으로 함께 지내며 출판에 정성을 보태주신
늘봄출판사 조유현 대표님께도 큰 절과 함께 우정을 전합니다.

글을 모아 놓고 보니, 더 충실한 글을 썼어야 했다는 아쉬움이 큽니다.
알고 있는 것이 미천한 저의 부족입니다.
책을 묶는다는 일은 많은 시간과 그만큼의 정성을 필요로 하는 일인데
그런 부분이 미흡하여 마음이 그리 편하지만은 않습니다.
다시 그런 생각이 들지 않도록 성의 있게 노력하겠습니다.

마지막으로, 좋은 작품을 기꺼이 내어 주신 컬렉터님들께도
모든 마음을 모아 큰절을 드립니다.

감사합니다.

2025년 5월 어느날
김종근 드림

작품 너머의 방

한국 현대미술을 대표하는 작가들의 작업을 한자리에 모은 전시에서,
이 책은 함께 출발했습니다.
쉽게 나란히 놓일 수 없는 이름들이기에,
그 장면들을 글과 사진으로도 남겨두고 싶었습니다.

작업실에서 마주한 장면들을 적은 글, 그 현장을 담은 사진,
그리고 김종근 선생님의 평론으로 이 책을 구성했습니다.
이 책은 전시를 위한 서문이자, 전시는 이 책의 또 다른 확장입니다.
출판물은 작지만, 이 시대의 중요한 작가들을 응축한 기록이 되기를 바랐습니다.

저는 참여 작가 스무 분 가운데, 일곱 분의 작업실을 직접 찾아뵙고 글을 썼습니다.
생각 끝에 먼저 떠오른 몇 분의 이름만 조심스레 담았습니다.
적을 수 있었던 몇 장면만 정리해두었습니다.

이 전시가 실제로 열릴 수 있도록 공간을 열어주신
삼원갤러리 이연욱 대표님께 감사드립니다.
기꺼이 작품을 내어주신 선생님들과 귀한 소장품을 맡겨주신
컬렉터 여러분께도 깊이 인사드립니다.

특히 작업실을 열어주시고 말씀을 들려주신 일곱 분의 선생님들께,
그 시간을 따로 기억하고 있습니다. 감사합니다.
이 책의 출간을 함께 고민해주신 늘봄출판사 조유현 대표님께도
진심으로 감사드립니다.

글과 전시 사이를 이어주신 가장 든든한 시선.
두 세계의 결을 함께 이해하고 나눠주신 김종근 선생님께,
감사와 존경의 마음을 전합니다.

이 책이 전시장을 벗어난 자리에서도,
작업의 장면들을 담은 작은 한 권으로 남기를 바랍니다.
그리고 멀지 않은 언젠가,
아직 기록되지 않은 문도 다시 두드릴 수 있기를 바랍니다.

2025년 봄
석유진

목차

MASTERS
&

MASTERS&

강형구

강형구의 상징, 트랜스 슈퍼 사실주의

COLLECTION

기억된 존재, 사유로 그린 얼굴

"

압구정의 한복판, 유리문을 열고 들어서면 대형 캔버스마다 낯익은 얼굴들이 걸려 있다. 정면에서 시선을 던지는가 하면, 비스듬히 어딘가를 응시하는 얼굴도 있다. 빨강, 노랑, 초록 같은 강렬한 색채를 두른 얼굴들은 말이 없지만, 묵직한 존재감으로 공간을 압도한다. 누구나 알 법한 인물들. 그들은 사회적으로 공유된 이미지이자, 작가 강형구가 오래 바라보고 다시 그려낸 기억의 대상이다.

강형구는 오랫동안 '잘 알려진 얼굴'을 소재로 삼는 일에 대해 의식적으로 접근해왔다. "이미 잘 알려진 것을 그려내자는 건 애초에 예술적인 태도는 아니었죠. 그런데 그 비예술성이 오히려 회화적으로 작동하더라고요."

그의 말처럼, 잘 알려진 얼굴을 그리는 일은 단순한 선택이 아니라 회화적 실험이었다. 그는 얼굴과 이름, 이미지가 사회적으로 정확히 일치하는 사람을 고른다. 다시 말해, 보는 이가 그림 속 인물을 설명 없이도 알아볼 수 있어야 한다. 구스타프 클림트(Gustav Klimt)처럼 이름은 유명하지만 얼굴이 뚜렷이 기억되지 않는 인물은 대상이 아니다. 강형구는 말한다. "얼굴이 잘 알려진 인물일수록, 감상자들은 이미 반쯤 그림 안으로 들어와 있어요."

그가 거대한 자화상을 그리는 것도 이러한 전략적인 자의식의 연장이다. "자화상을 그려야 내 얼굴이 알려진다. 나는 일찍부터 생각했어요." 빈센트 반 고흐(Vincent van Gogh)나 렘브란트 판 레인(Rembrandt van Rijn)처럼 자화상을 반복해서 그려, 작품과 얼굴의 이미지가 결합된 작가일수록 관객과의 교감이 깊어진다는 것을 그는 중요하게 여긴다.

그렇지만 강형구가 얼굴만 그리는 화가는 아니다. 그는 결코 단순한 외형의 묘사로서 초상을 다루지 않는다. 얼굴이라는 소재를 반복해서 그리지만, 한 사람의 얼굴을 통해 그는 감정, 시대, 상처, 흔적, 기억, 관계, 이 모든 것을 동시에 응시한다. 말하자면, 작가 강형구의 작업은 얼굴을 경유해 인간을 바라보는 일이다. 색채, 구도, 디테일의 강약 선택은 모두 인물의 내면과 시대성을 반영하기 위한 회화적 수단이다. 이것이 그의 회화에서 일관되게 드러나는 핵심 태도다.

강형구는 매일 작업실로 사용하는 두 개의 층을 오가며, 사유와 실행 사이를 이동한다. 윗층에서 보내는 시간은 '고통의 시간'이다. 잘 풀리지 않는 얼굴, 표현되지 않는 감정을 위층에서 붙든다. 시간이 더 필요한 그림들, 하기 싫은 작업은 대부분 그곳에서 이룬다. 윗층에서 생각을 마치면, 드디어 '휴식의 공간'인 아랫층으로 내려가 붓을 든다. 머릿속에서 그려야 할 것이 분명히 정리가 되면 붓은 빠르다. 이곳에서의 시간은 '인생이 왜 이렇게 짧을까' 싶을 정도로 즐겁다고 말한다. 그는 말한다. "사람들이 나보고 머리카락 잘 그리는 작가라고 그러데. 근데 그런 디테일은 오히려 쉽고 얼른 그려요. 어려운 건 그리기 전이에요. 그 사람을 계속 생각하는 것. 그게 더 힘들어요."

놀랍도록 생생한 작품을 그리지만, 극사실주의라는 범주에 자신이 묶이는 것을 경계한다. 표현주의 작가로서, 필요하다면 얼굴을 추상적으로, 혹은 거칠게 그릴 수도 있다. 하지만 어느 정도의 디테일은 반드시 필요하다고 생각한다. 보는 이

가 그 얼굴을 더 가까이 느끼고, 자신의 기억과 감정을 겹쳐 볼 수 있도록 하기 위해서다. 그는 말한다. "사진기가 없었던 시대의 사람이라도, 현실적으로 느껴지게 그리자는 거죠. 레오나르도 다 빈치(Leonardo da Vinci) 시대엔 그림이 곧 현실이었을 텐데, 나는 지금의 관객에게도 그런 감각을 주고 싶어요. 마치 사진처럼 느껴질 정도로."

이 고뇌하는 작가는 캔버스 위의 붓질 하나도 남에게 맡기지 않는다. 단 한 명의 어시스턴트 없이, 모든 과정을 혼자 감당한다. 그림 전체가 자신의 손을 온전히 거쳐야 비로소 완성된다고 믿는다. 특히 캔버스 바탕칠은 작가에게 단순한 일이 아니다. "그냥 바탕을 칠하는 게 아니에요. 색 하나도 전체 구조를 설계하고 생각해야해요. 기도를 하면서 해요."

닮음을 넘어서기 위해 그는 종종 흑백을 고수하고, 사진적 재현보다 회화의 감각을 택한다. 단순히 사진 자료를 묘사하는 대신, 응시와 사유를 통해 "자료에서 나오지 않는 회화적인 요소"를 스스로 만들어내는 감각. 그것이 그가 회화를 지속하는 이유이자 동력이다.

그렇게 한 사람을 오래 바라보다 보면, 마음속에서 그리던 얼굴이 꿈에 나타나 말을 건네는 일도 드물지 않다. "고흐가 제일 불만이 많더라고요. 꿍알꿍알, 무슨 말이 제일 많아. 매일 나랑 소주나 마시려고 하고. 오드리 햅번(Audrey Hepburn)은 잘 그려주고 기념해줘서 고맙다고 하더라고요." 유쾌하고 호탕한 웃음과 함께 건네는 이 농담들은, 그가 얼마나 오래 그 얼굴을 마음에 품었는지를 말해준다.

작업실 구석마다 참이슬 공병이 놓여 있다. 그는 그 병에 물감을 담아 쓴다. "물감보다 공병 숫자가 더 많아요. 다 내가 마신 거에요." 농담처럼 말하지만, 그 병들은 오랜 시간과 반복된 감정의 농도를 고스란히 담고 있는 유쾌한 잔재다.

말보다 깊게 남는 것이 있다. 강형구는 얼굴을 그리지만, 실은 얼굴 너머를 본다. 기억된 존재를 다시 불러내고, 사유의 시간으로 채운다. 그의 회화는 결국, 한 시대를 오래 응시한 시선의 기록이다.

MASTERS & COLLECTION

M.M.

146.5x112cm(80호)
Oil on canvas
2025

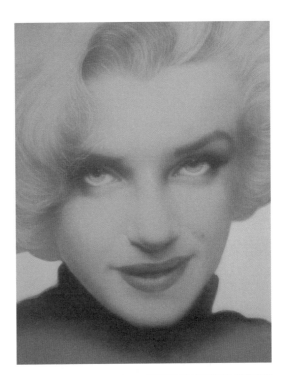

M.M.

91x117cm(50호)
Oil on canvas
2025

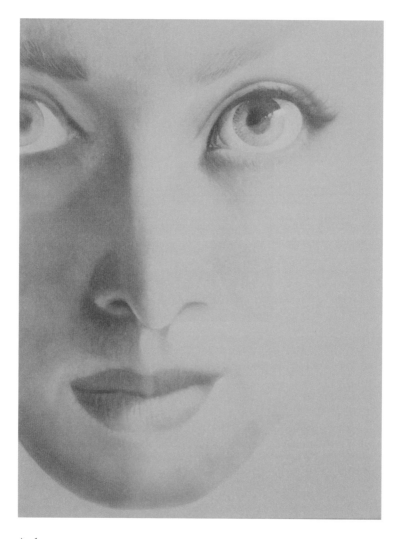

Audrey

118x91cm(50호)
Oil on canvas
2025

강형구의 상징,
트랜스 슈퍼 사실주의

그림을 아주 잘 그리는 화가가 있었다. 그는 일찍 결혼하면서 먹고살기 위해 9년이라는 긴 시간 동안 직장생활을 해야 했다. 그러나 그는 화가의 꿈을 버리지 못했다. 퇴직금으로 갤러리를 차렸지만 실패했다. 갤러리를 말아먹은 뒤, 그림을 위해 지하 작업실에서 그는 미친 듯이 작업했다. 그 시절은 길었다. 꼬박 10여 년을 작업실에서 두문불출하며 그림을 파고들었고, 그가 얻은 것은 하이퍼 사실주의, 소위 슈퍼 사실주의풍의 그림이었다.

특히 극사실 작가의 그룹전을 보고 그는 자신의 작업에 큰 용기와 자신감을 얻었고, 이윽고 스탈린과 호찌민의 초대형 초상을 내놓았으나 평가는 냉혹했다. 대법관인 아버지를 둔 집안 좋은 작가는 여전히 무명이었고, 현대미술의 흐름은 일부 작가들에게만 호감을 샀다.

사람들은 그의 놀랄 만한 묘사력과 리얼리티에 모두 감탄했다. 잘 그린다는 자부심과 용기를 얻었지만, 그의 그림은 여전히 잘 그린 초상화로만 치부되었다.

그는 2001년 예술의전당 개인전을 시작으로 비교적 늦은 나이에 화단에 등장하면서, 공개하지 않았던 무수한 미발표 작품들을 파격적으로 선보였다.

200여 점이 넘는 200호 크기의 그림들, 온통 인물을 극사실로 섬세하게 그린 초상화 작품들이었고, 여기서 그의 탁월한 사실력은 인정받았다. 그의 회화는 너무 리얼리스틱하고 초상화적인 면이 강렬해서, 회화라는 미술 형식으로 받아들이기에는 화단이 지나치게 인색했다.

그의 작품이 빛을 발한 것은 주목받는 아라리오 갤러리에 픽업되면서였다.

그는 용기를 얻어 자신만의 명확한 스타일을 구축했고, 그것은 바로 극사실주의였다.

이런 개념과 강형구의 작품 사이에는 분명 일치하는 지점이 있다. 머리카락 하나하나까지 정교하게 그려내는 그의 그림은 한국적인 '하이퍼 사실주의'로 점차 자리 잡아 정의되었다. 공재 윤두서의 초상화는 화각별로 재해석되었고, 곧 화제가 되었다.

"사진이 담을 수 없는 허구를 그려내고 싶은 것이다."

강형구 작가는 각고 끝에 성공했다. 아라리오는 그의 이런 집념의 표현과 날카로우리만치 집요한 인물 묘사에 주목하며, 그를 해외 시장에 내놓았다.

그의 작품은 스페인의 아르코, 아트 쾰른, 아트 시카고, 시드니 아트페어 등 세계적인 아트페어에서 인기를 얻었고, 깊고 징그러울 만큼 철저한 묘사력에 사람들은 공감했고 작품성도 인정받았다.

또한 크리스티나, 소더비와 같은 해외 경매장에서 그의 작품은 100%의 낙찰률을 보였고, 작가는 세계적인 작가의 반열에 올랐다.

해외 유수 미술관에 그의 작품이 컬렉션되었다는 사실이 이를 증명하고 있다. '내가 그리고 싶은 사람'을 그린다는 그의 원칙은 정확히 적중했다.

게다가 그는 말한다. "사진처럼 인물을 똑같이 그리는 것도 싫다. 특히 살아보지 않은 시간을 그림 속에 끌어들여 '진실 같은 허구'를 보여주는 작업에 나는 흥미를 느낀다. 주름이 자글자글하고, 심지어 죽어가

는 '미래 내 모습'을 그리는 것도 그 때문"이라고.

특히 그가 고흐처럼 자화상에 집착하는 이유는 매우 중요하다. 관객과의 '대면 상황'을 유도하기 때문이다. "그림 속 내 눈은 관객과 수시로 마주치며 말없이 대화하는데, 그 순간이 나는 정말 짜릿하고 좋다. 이처럼 매력적인 작업이 또 있겠는가"라고 그는 술회한다.

자화상뿐 아니라 마릴린 먼로, 앤디 워홀, 오드리 헵번, 소크라테스, 반고흐, 괴테 등 한 시대를 풍미한 스타들의 얼굴을 확대해 대형 캔버스에 정교하게 묘사하며, 그는 자신만의 추세와 브랜드를 확보했다.

그의 작품 표현은 알루미늄 패널 시리즈로, 에어브러시, 못, 드릴, 면봉, 이쑤시개, 지우개 등 온갖 수단을 통해 그려지는 인물의 주름과 솜털, 흩날리는 은빛 머리카락의 반짝임 등을 알루미늄이라는 새로운 소재로 리얼하게 표현하는 것도 같은 맥락이다.

그의 인물 표현은 주어진 인물을 그대로 옮기는 것이 아니라, 작가가 바라본 시선에 따라 강조와 왜곡을 통해 초상화의 한계를 넘어서는 미술사적 의미와 가치를 갖는다.

이것이 우리가 보고, 작가가 의도하는 레오나르도 다빈치, 미켈란젤로 등의 얼굴처럼, 시간과 공간을 초월한 이미지들이다. 강형구 작업의 진정성이란 이런 것이다.

눈이 빛나도록 번뜩이는 고흐의 자화상, 담배 연기를 내뿜는 고흐, 섹시한 심볼로 재해석된 마릴린, 오드리 헵번의 이미지로 전환되는 창조성은 강형구의 최고의 스킬이다.

최근 그의 작업은 실제 사진의 본래 이미지에 또 다른 이미지를 합성하는 과정을 거쳐 완성된다. 그러나 그는 "미친 듯 마릴린을 그리는데, 그녀가 같이 잠자리를 하자고 강렬하게 유혹하는데, 도대체 꿈은 현실이 안 되고 늘 잠을 깬다"라고 불평했다.

MASTERS&

고영훈

현실의 책 위에
돌에서
달항아리까지

COLLECTION

고영훈

곡선의 품위, 시선의 깊이

부암동의 굽은 언덕길이 멈추는 지점에 묵직한 대문을 둔 이층 주택 한 채가 서있다. 계단을 올라 대문을 열면 돌과 나무와 풀이 어우러진 풍경이 있다. 집안에 들어서면 뜻 밖에도 작은 연못 같은 공간이 시선을 붙잡는다. 작가 고 영훈을 따라 모던한 계단을 올라선 2층, 사방에 달항아리 를 떠올린 흔적들로 채워진 작업실이 있다. 캔버스마다 붓질로 한 획 한 획 쌓아올린 밀도가 스며있다.

고영훈의 오브제들은 소리를 내지 않는다. 특히 달항아리 는 유려한 곡선과 품위로 조용히 중심에 놓인다. 하지만 그는 그런 귀족적인 형상에만 머물지 않는다. 백자의 기 품을 다루듯, 일상의 오브제도 같은 시선으로 응시한다. "나를 '달항아리 작가'라고들 하지만, 꼭 그것만 그리는 건 아니에요. 시대마다 중요해지는 오브제가 있잖아요. 돌이 나 꽃이나 접시나, 나한테는 다 같은 오브제예요."

프랑스의 유명 건축가 도미니크 페로(François Mitterrand) 는 고영훈의 '네 개의 돌' 그림에서 착안해 프랑수아 미테랑 국립 도서관을 설계한 것으로 알려져 있다. 1996년 완공된 이 도서관은 책을 펼친 듯한 네 개의 타워가 하나의 초석 위에 사방을 향해 배치된 구조다. "도서관 네 귀퉁이에 있는 건물이 제 그림 속 돌멩이에서 나왔대요." 작가는 웃으며 덧붙였다. "돌 작가도 괜찮지만, 그냥 '고영훈'으로 기억되면 좋겠다고 생각했죠."

그렇게 돌을 그렸던 작가는 지금은 달항아리를 그리고 있다. 새해 첫날 신문 1면에 실을 전면화 작업을 의뢰받았던 어느 날. 어린 자식을 위해 정안수를 떠놓고 기도하던 어머니의 모습을 떠올리며, 국민의 안녕을 바라는 마음으로 그릇을 그리게 되었다. 이후 서울옥션 이호재 회장이 20억원짜리 백자 달항아리 출품작을 보여줬던 해를 2002년으로 기억한다. 구석구석 기억으로도 사진으로도 남긴 달항아리를 캔버스에 옮겼다고 한다. 그렇게 그렸던 것이 달항아리였을 뿐, 달항아리여서 그린 것이 아니었다.

작업실 중앙에 세 점의 달항아리를 겹쳐 엎어놓은 180호 대형 캔버스가 흐트러짐 없이 서있다. 2024년 베니스비엔날레에 최초로 내보인 대작으로, 이번에는 크리스티 경매에서 한화로 약 65억에 낙찰된 항아리 실물을 그렸다. 각각의 투명도와 질감이 다른 세 점을 하나의 시선으로 정렬하고, 실제보다 더 실재(實在)처럼 보이도록 거리감을 치밀하게 계산하여 구성한 화면이다.

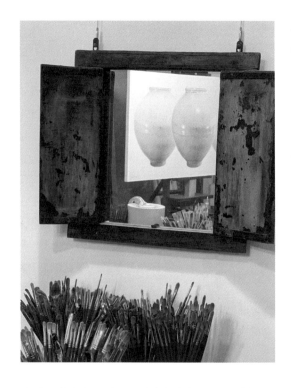

고영훈의 회화는 극사실주의로 불리지만, 단순히 보이는 대로 재현하는 데 그치지 않는다. 그는 평면 안에 깊이를 만들고, 시선이 머무는 속도와 방향까지 조율한다. 선 하나, 여백 하나에도 질서를 세워 화면 전체의 구조를 잡아낸다. 닮은 것을 넘어서는 실재감, 반복된 관찰 끝에 도달한 균형이다. "예전엔 앞으로만 뽑아내려 했어요. 그런데 나중에 알았죠. 뒤로도 밀어야 입체감이 생기더라고요. 시각적으로 한 뼘쯤 더 나와 보이는 효과죠."

최근 그는 자신에게 남은 작가로서의 시간을 일곱 해쯤으로 잡고, 작업의 방향과 가능성을 다시 가늠하고 있다. "앞으로는 숫자의 확장, 내용의 확장, 형식의 확장을 해보고 싶어요." 달항아리를 넘어선 새로운 오브제의 탐색, 아카데믹하면서도 콘셉추얼한 영상 작업, 그리고 개인전마다 함께해온 설치 작업의 복귀까지. 작업의 형식과 지평이 넓어지는 만큼, 그 안의 응시 또한 더욱 깊어질 테다.

작업실에서 마주한 고영훈의 회화는 조용하지만 결코 소극적이지 않다. 화면 속 달항아리는 앞에 놓여 있으면서도, 스스로를 앞세우지 않는다. 고요한 위상과 절제된 감각, 감정이 물러난 뒤에도 오래 남는 잔향 같은 울림. 고영훈의 회화는 보는 순간보다, 보고난 뒤 더 오래 머문다.

MASTERS & COLLECTION

Stone Book

84x130xm
실크스크린(판화)
2025

심중호 25-2

90x110x4cm(50호)
Acrylic on Plaster, Canvas
2025

몽중호A

240x120x4.5cm(180호)
Acrylic on Plaster, Canvas
2023

현실의 책 위에
돌에서 달항아리까지

고영훈의 작품에 돌이 중요한 소재로 등
장하기 시작한 것은 1974년경이다. 작가
는 당시의 군사문화를 상징하는 현실적
인 군화나 자연적인 것을 상징하는 대표
적인 오브제로 돌이 등장했다.

그 돌은 극사실 기법으로 캔버스 위에 정
밀하게 표현되었고, 그 재현의 형식은 고
영훈이 가지고 있는 극사실 화법으로 고
영훈을 세상에 유명하게 만들었다.

하나의 회화적 오브제로 간주하였던 그
의 돌들은 1980년대부터는 정교하게 배
치된 책 위에 놓여 극명하게 노출됨으로
써 현실과 이상이라는 일치될 수 없는 공
유의 공간 속에 자리매김했다.

「이것은 돌이다」라는 명제로 시작된 이
고영훈의 선언적인 발언은 다분히 70년
대적인 논리와 개념에 의한 해석적 사고
에서 출발한 것으로, 그 묘사력에 모두가
감탄했다.

프랑스 파리 퐁피두 센터 앞 갤러리 알랭
브롱델까지 유명했다. 그가 평면 위에 책
을 치밀하게 붙여놓고 마치 그린 것처
럼 제시했을 때, 그것은 하나의 눈속임
이었다.

도심의 주변에서 주워온 돌들을 똑같이 그려 마치 진짜 돌처럼 착각하게 하는 행위는 사람들로 하여금 어느 것이 진짜이고 어느 것이 가짜인가를 알아보려는 완벽한 시각적 눈속임이었다.

그리하여 돌과 종이 하나하나에 음영을 준다고 했을 때, 고영훈의 미술 논법과 이데올로기는 철저히 눈이 일으키는 착시의 현상을 담보로 하고 있다.

그는 누구보다 미술이라는 개념과 화가의 직능에 충실한 작가였다.

고영훈의 이러한 작업은 많은 평론가에 의해 곧 일루전이란 개념으로 긍정적으로 평가되어 고영훈이란 작가를 화단에 알리는 계기가 되었다.

20대에 박서보 같은 교수와 같이 전시에 참여하기도 했다. 돌과 책이라는 전혀 이질적인 사물들을 결합시킴으로써 시각적인 충격을 주었던 작가는 꽃에서 백자, 즉 달항아리로 새로운 주제를 잡았다.

그는 기존의 하이퍼리얼리즘 기법에서 연속적인 화면 구성의 방법으로 초현실주의자들이 백자를 묘사해냈다.

데페이즈망 기법과 하이퍼리얼리즘은 고영훈이 가지고 있는 평면 회화의 가장 강력한 기술이자 무기였다.

〈도자기〉를 그리면서 그는 더 이상 돌을 그리지 않았지만, 더 이상 돌을 그리지 않겠다는 것은 사실적인 하이퍼의 기법을 포기한 것이 아니라, 오브제에 대한 관심을 다른 곳으로 옮겨간 것이다.

그는 돌과 꽃과 도자기가 크게 다르지 않으며, 그것이 단순히 오브제의 전이라고 생각했다.

돌을 극사실적으로 묘사하는 행위는 그것이 마치 진짜 돌처럼 보이게 하는 강력한 일루전(illusion)의 대상이라는 점에 그가 집중했기 때문이다.

그는 꽃을 그리기 위해 꽃을 냉장고에 놓아두고 그리며, 호박꽃을 그리기 위해 호박을 기르고, 그 식물들 안에서 삶의 다양한 흔적을 발견한 것처럼, 그가 이전에 돌을 그리기 전에 돌과 대화를 나누듯이, 그는 국보급 도자기를 화실에 놓아두고 한없이 백자가 만들어지기까지의 도공의 심미안과 그들의 철학을 철저하게 교감하고 있다.

그는 자신의 그림이 단순한 복제와 재현 이상의 의미와 가치를 갖기 힘든 기술로서의 사진과 회화의 가능성을 평면에 실현하고 있음을 보여준 것이다.

그러므로 화면 위의 백자 도자기와 문양들은 결코 그에게 가상의 허구나 환영 이미지가 아니라 하나의 살아 있는 존재의 또 다른 언어적 의미를 지닌다.

그의 그림이 이전보다 다른 형식을 보이는 부분은 배경 처리이다. 그는 심중호나 몽중호, 즉 마음속의 달항아리나 꿈속의 달항아리나, 무중력의 공간에 떠 있는 달이다.

비록 그 도자기들은 너무 리얼하여 그것이 하나의 가상의 이미지나 일루전이 아니라 실재라는 착각에 빠질 정도로 대상에 정직하지만, 그것은 이미지이고 일루전이다.

근작에서 발견되는 가장 혁신적인 변화의 특징은 그가 달항아리 오브제에서 연속적으로 이루어지는 연속된 이미지이다. 그는 이 새로운 오브제를 선택하면서 "돌과 도자기는 제게 이상향이자 우주"라고 정의했다.

그가 처음에는 그다지 눈길 주지 않았던 전통 도자기 속에서 어떤 미적 가치와 고고함의 상징과 의미를 발견한 것이다. 마치 김환기나 도상봉, 야나기 무네요시가 보았던 한국미의 정수를 보았던 것이 아닐까 생각된다.

이러한 변화는 모방의 미술이라는 차원에서 바로 정신적인 눈속임의 미술로의 이행을 의미한다. 근본적으로 3차원적인 물체나 공간을 2차원의 평면에 그리기 위해, 시각적 환영이라는 주 무기인 눈속임의 기술로 책이나 돌을 중심적인 오브제로 사용했던 것과는 상이하다.

특히 최근 작품에서 발견되는 백자, 달항아리의 시각적 표현이나 연속

적인 표현은 모두 숨결을 지닌 생명들이다. 그들은 그들 나름대로의 생명을 작가는 되살리는 것이다.

백자나 달항아리들은 이미 그것만으로 예술적 가치를 지닌 것들로, 영혼들이다.

그가 선택한 오브제들이 생명과 영혼의 숨결은 물론, 분명하게 우리의 전통적인 미적 가치를 가지고 있음에 주목해 볼 필요가 있다.

그의 이러한 선택은 우리에게 더 이상 고영훈의 회화에서 위치 전이의 충격과 새로움은 만나기 어려울 것임을 예견해주고 있다.

어쩌면 고영훈은 시각적이고 심리적인 충격이 아니라, 그의 그림을 보는 사람들의 마음속에 영혼과 생명의 메시지를 새겨 놓음으로써 보는 것의 세계를 해방시키는 철저한 안내자 역할을 한다. 그것이 고영훈 달항아리 회화의 일루전이자 숨겨진 힘이며 생명력이다. 이렇게 벽에 글을 써서 두었다.

> "점, 너머에
> 달에는 마음만 있다."

> 2023년 4월 3일

> "달에는 달이 없다.
> 마음만 있다."

> 2023년 4월 3일
> 고영훈

MASTERS&

김강용

벽돌인가?
그림자인가?

COLLECTION

김강용

점·선·면,
그리고 그림자의 조형 언어

경기도 양평군 항금리. 한적한 시골길 끝자락, 풍경의 결이 조금 달라지는 지점에 작업실과 집으로 쓰는 두 채의 건물이 서 있다. 넉넉한 마당에는 잘 손질된 나무와 잔디가 놓이고, 한쪽에는 장독과 돌계단이 자리한다. 구조와 배치, 균형과 여백이 조화를 이루는 이 단정한 풍경은 마치 그의 조형 언어가 바깥으로 펼쳐진 한 장의 화면처럼 보인다.

흰 건물에 들어서면 왼쪽에는 작업실이, 오른쪽에는 포장된 작품들이 정돈된 수장고가 있다. 그 사이 뻗은 나무계단을 오르면, 창밖으로 전원 풍경이 내려다보이는 2층 작업실에 작품들이 질서있게 누워있다. 작가는 가지런히 놓인 작업도구 사이에서 닳은 칼날 하나를 들어 보이며 웃었다. "상감(象嵌)을 한다고 그러거든요. 한 삼십 년 하니까 이렇게 닳은 거야." 자랑하려는 게 아니라, 오래 써온 도구의 시간을 담담히 들려주는 말투였다. 그의 말은 농담도 과장도 없어도 경쾌하고, 듣는 이를 편안하게 만드는 따뜻한 여유가 배어 있다.

김강용이 그림자를 그리기 시작한 건 반세기 전. 상감 기법을 본격적으로 사용한 지도 30년이 넘는다. 그의 조형은 점, 선, 면이라는 기초 요소에서 출발한다. "점이 이동하면 선이 되고, 선이 이동하면 면이 되지. 내가 하는 건 그 구조에 그림자를 더한 거야." 그에게 그림자는 단순한 명암이 아니다. 형태에 무게를 더하고, 깊이를 남기며, 화면의 구조를 이루는 요소이다. 그의 그림자는 단순히 빛의 부재가 아니라, 회화의 기초 언어를 중시하는 태도를 드러낸다.

작업실에서 나와 도보 1분 거리. 맞은편 건물에는 그의 부인 김인옥 작가의 작업실 겸 주거 공간이 있다. 두 사람은 평생을 함께 전업작가로 살아왔지만, 한 사람은 구조를 세우고, 다른 한 사람은 그것을 풀어내며, 각자의 조형 언어로 서로를 완성해왔다. 김인옥 작가가 웃으며 말했다. "이이 작업은 다 네모네모한데, 내 작업은 다 동글동글하다고 하데요." 그녀는 따뜻하고 부드러운 색조로 감성적인 곡선을 그려낸다. 이에 김강용은 단호하게 덧붙인다. "부부 작가들이 닮아. 그러면 안 돼."

"진짜 성실해요. 하루 종일 작업실에 있어요. 그건 정말 대단한 점이에요." 그의 가장 가까운 관찰자가 말한다. "나는 그림자 그리는 일 말고는 아무것도 안 해요." 이 말은 겸손이 아니라 사실이다. 그는 대부분의 시간을 작업실에서 보낸다. 김강용의 일상은 단순한 루틴이 아니다. 조형 감각을 다듬는 물리적 훈련이자, 정신적 수행에 가깝다. 이 반복은 매일 조금씩 고쳐 쓰는 일기처럼, 그의 회화에 조용한 변화와 축적을 남긴다.

"작가들이 제일 어렵다고 느끼는 게, 그림을 바꾸는 거예요. 변하지 않으면 추락하고, 변하면 또 추락해요." 김강용은 안정된 지점에 머무르기보다, 흐름과 변화 속에서 중심을 다시 세우는 사람이다. 익숙함에 안주하지 않고, 새로운 구성과 관계의 밀도를 탐색한다. 익숙함을 경계하며 쉼 없이 변화를 모색하는 그에게, 미래의 그림은 예측의 대상이 아니라 탐색의 여정이다. "그래서 앞으로 어떤 그림을 그리고 싶으냐고요? 사실, 나도 그게 궁금해요."

서울로 돌아가는 길. 작별 인사를 나누는 발 아래로 그림자가 길게 드리워져 있었다. 점과 선, 면, 그리고 그림자. 김강용은 그의 조형 언어로, 오늘도 점을 찍고 선을 긋고 면을 구성하며 그림자를 얹는 하루를 이어가고 있다.

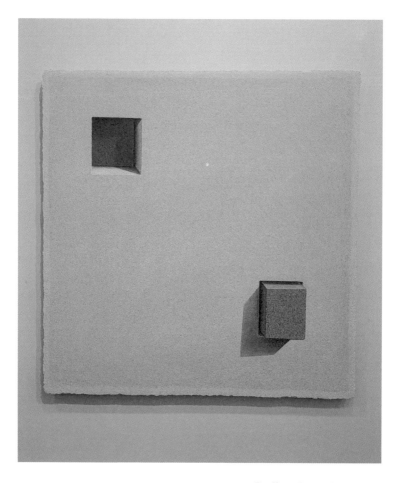

Reality + Image 2311-2338

82x82cm(30호)
Mixed media
2023

Reality + Image 2303-2315

102x82cm(40호)
Mixed media
2023

Reality +Image 2402-2483

93x74cm(30호)
Mixed media
2024

벽돌인가?
그림자인가?

김강용 작가는 '벽돌 화가'로 유명하다. 1976년부터 50여 년 가까이 지금까지 오직 벽돌을 테마로 한 독특한 작품으로 컬렉터들의 사랑을 받으며 인기 작가로 부상했다. 너무나 오랜 시간을 벽돌 그리는 일에만 정진해 왔기에 그의 별명은 벽돌 작가이다. 그러나 작가는 "본다는 것은 무엇인가?' 하는 시각 예술의 본질적 화두에 집중하며 탐구하고 있다"고 말한다. 그리고 '본다는 것은 무엇인가?' 하는 문제에 작가는 무게를 두고 있다.

어떻게 벽돌을 테마로 작품을 할 수 있었는지 궁금했다. 작가는 이러한 벽돌을 선택하게 된 동기를 시대적 상황을 작품에 반영하고 싶었기 때문이라고 했다. 잔디를 그리면서 풀 하나하나를 섬세히 표현했고, 풀 하나하나가 다 소중하다는 메시지를 전달하고 싶었다고도 했다. "풀은 사람, 즉 인간의 존엄성을 은유하는 거죠. 같은 이유로 벽돌을 그렸어요. 모래알 하나하나가 모여 벽돌이 되고, 벽돌이 모여 건축물이 된다는 생각을 가지게 된 것"이다.

1990년대 이후 '현실+장(場)'(Reality+Place)에서 '현실+상(像)'
(Reality+Image) 연작으로 시선을 이동했다. 이후 그는 회화의 본질을
탐구해 오며 자신만의 독보적인 예술세계를 구축하여 한국 미술에 중
요한 작가로 자리매김했다. 물론 작업 스타일은 기본적으로 체에 거른
모래를 접착제로 캔버스에 얇게 펴 바른 다음 색채를 칠하는 형식이다.
김강용 작가의 이러한 형식과 스타일은 현대미술사에서 중요한 영향과
구상 회화에 새로운 바람을 불러일으켰다. '벽돌 화가'로 알려지면서 그
의 작품은 단순한 벽돌을 넘어 인간, 그리고 인간의 삶과 정서를 담아내
며 깊은 울림을 전달하는 것으로 평가되었다.

2000년대 이후 그의 작업은 구상과 추상의 경계를 허무는 단계로 도약
했다는 긍정적인 평가를 받았으며, 2005년에는 미국 뉴욕으로 옮겨 새
로운 차원으로 작업을 열어 보였는데, 이 시기는 색채의 확장에서 작가
로서는 매우 중요한 전환점이 되었다. 이때 "당시 뉴욕의 빌딩들이 다
양한 색의 벽돌로 지어진 것을 보고 영감을 얻어, 이후 모노톤의 회벽
단색에서 점점 다채로운 멀티 컬러로 확장하였다." 그의 작품은 사실적
이면서도 추상적인 새로운 회화의 신선함과 참신성을 안정적으로 획득
한 것이다.

김강용은 2010년대 이후 극사실의 형식에서 일탈하여 표현의 형식에서 더욱 확실한 자신의 표현 장르를 시도했고, 그 결과 2020년 성곡미술관 전시는 "형태와 매스를 가진 입체가 평면에 비집고 자리 잡은 듯"한 평가를 얻었다. "화면의 구도, 디자인 및 시점 등 화면 자체의 조형성을 중시한 맥락과 동일 선상"에 있었다는 긍정적인 평가를 획득했다.

이후 훨씬 색채가 풍부해지고 인기를 얻은 그의 모래 스타일 작품은 단일한 패턴에서 벗어나 적색, 청색, 녹색, 보라색 등 다양한 컬러로 벽돌을 벽에 붙여 놓은 것처럼 시각적 충격과 세련미를 보여주면서 국내외로 호평을 얻었고, 컬렉터 사이에서도 인기를 누리고 있었다. 입체 작품은 물론 단 하나의 벽돌만 남기고 다양한 색상으로 변형을 보여주기도 했으며, 이즈음 작가는 "오래전부터 '본다는 것은 무엇인가?' 하는 시각 예술의 본질적 화두가 내 작품을 관통하는 주제예요. 나는 벽돌을 그리지 않아요. 그림자를 그릴 뿐이죠. 그런데 보는 사람들이 내 작품을 보며 벽돌이라고 인식하는 거예요. 벽돌의 이미지를 머릿속에 갖고 있기 때문이죠."

시각적 미술관을 가지면서 작가는 '한 개'의 의미를 '점점 제거하고 남은 것'이라는 자신의 세계관으로 명확히 정립했다. 정교한 붓으로 표현한 음영의 착시적인 효과를 통해 진짜 벽돌처럼 보이게 하는 작품으로, 작가는 미국 뉴욕은 물론 중국 베이징의 798 티아트 센터에서도 현지에 참석한 필자가 보기에도 뜨거운 반응은 물론 국제적 명성이 가능한 배경이 되었다. 그의 그림 속 벽돌은 모두 가상의 벽돌, 그림자 환영인 것이다. 다만 그것은 진짜 벽돌이 아니라 벽돌의 이미지를 옮겨놓은, 혹은 잘 그린 눈속임으로서의 벽돌일 뿐이었다. 마치 르네 마그리트가 "파이프를 그려두고 이것은 파이프가 아니다."라고 한 것과 전혀 다르지 않았다.

또 하나 흥미로운 한 개짜리 벽돌을 그렸는가에 대하여는 "그리려고 그린 게 아니고 조형적으로 이용하다 보니 그리게 되었다."라고 조형적 모티브의 변형과 배경을 시도했다. 작가는 그러한 과정을 "모래 작업에서 출발해 숫자를 점점 줄이다 보니 한 개에 도달"하게 되었는데, 다시 이러한 구성은 그의 회화에 패러다임을 넓힌 것이다. 작가는 "그림의

본질이 어디에 있을까?"를 계속 자문하면서, 점점 더 줄여나간다는 숫자를 줄이는 의미의 '제거' 형태를 화면에서 취하게 된다.

그러나 김강용 작가는 항변한다. "흔히들 내 작품을 극사실화로 분류하지만 내 그림 속 벽돌은 모두 일루젼이다. 모두 '가상의 벽돌'인 것이다. 내게 벽돌은 나의 예술세계를 표현하는 대상일 뿐, 벽돌 자체가 중요한 건 아니다. 반복과 조형성이 내 작업의 화두다." 이러한 발언은 사실 수정되어야 한다. 그의 벽돌은 극사실 기법처럼 눈속임의 양식과 기술을 사용하고 있는 것이다.

작가는 인터뷰에서 "모래알이 벽돌을 이루고 벽돌이 모여 건물을 이루는 것이 세포가 모여 사람을 이루고, 사람들이 모여 사회를 이룬다는 것과 유사성이 있다"면서 "입자와 인간에 대한 소중함을 상징적으로 표현하기 위해 벽돌 그림을 그린다"고 했다. 즉 원초적인 것을 찾다 보니 돌, 벽돌을 찾았다는 것이다.

작가는 최근 주로 대상을 표현하던 채색 모래를 다양하게 늘어놓거나 펼치거나, 단일한 큐브 하나로 변형하면서 또 다른 변형과 버전으로 나아가고 있다. 작가의 쉬지 않는 변혁과 참신한 세계관에서 김강용의 예술적 평가는 물론 미술사적 가치를 다시 발견하게 된다.

MASTERS&

김구림

한국의
마르셀 듀샹,
김구림

COLLECTION

김구림

전위와 질서 사이, 예술로 탈주한 이

"

평창동 언덕길을 오르다 보면, 괜히 눈에 남는 집 한 채가 어딘가 비켜 서있다. 문을 열면 공기가 남다른 집. 난방이 꺼진 실내에서 얇은 패딩을 걸치고 한 사람이 천천히 걸어 나왔다. 길게 자란 흰 수염과 눈썹, 조금은 걸음을 절룩여 도 단단한 기색. 은근한 눈빛으로 반가움을 건네는 작가 김구림이다.

현관에 들어서면 통로 왼편엔 검은색 엘리베이터가 있다. 어쩐지 기능보다 태도로 먼저 다가오는 구조물이다. 오른 편 벽면엔 젊은 날의 퍼포먼스들이 프레임에 걸려있다. 안주인이 계절처럼 디스플레이를 바꾸는 작품 쇼잉룸을 지나면, 장식장마다 지나온 날의 영광들을 보관해둔 거실 이 있다. 창가 테이블에 앉아 오른쪽으로 고개를 돌리면, 말과 글이 엉켜 있는 방 하나가 묘하게 시선을 붙잡는다.

김구림의 작업은 늘 개념에서 시작했다. 사실 그는 미술 보다 글을 먼저 시작한 사람이었다. 사유는 글에서 이미 지로, 이미지에서 행위로 옮겨갔다. "내가 원래 글을 썼어 요. 그러다 미술로 넘어온 거지." 전위는 그에게 전략이 아니라, 사유의 결과였고 성격에 가까웠다. 개념은 장르 를 넘나드는 통로였고, 그에게는 글쓰기나 회화, 조각, 퍼 포먼스, 영상이 따로 없었다. 개념의 본질을 형식의 틀에 얽매이지 않고, 세상에 던졌다. 그 행위 자체가 전위였다. 그렇게 그는 우리 시대 최고의 전위 예술가가 되었다.

김구림의 예술은 감정보다 논리를 꺼냈고, 설명을 넘어 사유를 남기는 방식이었다. 말투는 직설적이었고, 옳고 그름에 대한 감각은 유난히 분명했다. 같은 방식으로, 갈등이 생길 때에도 논리가 있다면 피하지 않는 편을 택했다. "내가 올바른 일에는 언제나 나서. 불의에는 내가 못 견디잖아. 평론가들과 글로 싸운 일이 많아. 지금도 글로 싸우면 다 내가 이기잖아. 이론을 가지고 던지니까."

검은색 엘리베이터를 타고 지하에서부터 2층까지 모든 방의 작업을 천천히 둘러본다. 방마다 그간의 스케치와 자재, 미완의 작업들이 자연스럽게 흩어져 있다. 정리된 완전무결보다, 자유롭게 놓여있는 듯한 열린 구조의 집. 예술가 김구림 삶의 축소판과 같다고 생각했다.

작가는 자신의 작업을 길게 설명하진 않았다. "내 작품같이 쉬운 게 없어. 다들 어렵다고 하는데, 아니야. 내 작품 제목이 단 하나야. 음과 양이라고. 이래 해놓고 뭘로 구분하는 줄 알아? '음양' 뒤에다가 기호를 붙여. 그러면 이 작품이 언제 제작됐고 어디서 제작됐는지 다 나와."

거실 중앙에 큼지막한 오브제 같은 기계가 주인처럼 기세를 갖추고 한자리를 차지하고 있다. 과거 필름 영화를 만들던 시절에 직접 사용하던 장비이다. "나는 우리나라 최초의 전위영화를 한 사람이고, 영화박물관에 가면 내 작품을 다 소장하고

있어." 작가 김구림은 오디오에 대해서도 전문가에 가까웠다. 집에서도 클래식용, 재즈용 따로 둘 만큼 소리와 기기에 민감했다.

"그리고 나는 상을 별로 좋아하지 않는데, 최초로 받은 상이 미술에서 탄 게 아니었어. 대한민국 무용제 때 무용으로 상을 탔어. 안무 연출도 하고, 연극 연출도 하고. 또 내가 작곡한 음악은 하도 말이 많아서 우리나라에서 최초로 발표를 못 했어. 영국 런던에서 초대받아 가지고 연주했지." 장르를 넘나들며 남긴 업적들, 단순한 나열이 아

1970년 한국미술협회전,
경복궁현대미술관 빈 전시실에서 선보인 퍼포먼스 _도(道)

니었다. 지나온 시간에 대한 정리였고, 본인의 방식대로 살아온 흔적에 가까웠다. "작가는 뭐든지 다 잘해야 한다고 생각했다"라고 말하는 김구림. 이 사람에게 예술은 장르가 아니라 태도였다. 그는 장르를 넘은 게 아니라, 애초에 장르에 갇히지 않았던 사람이다.

미술계에 기여한 독창적인 기여도 가히 알려져 있다. "최초로 우리나라에서 판화공방을 만든 사람이 나이고, 우리나라에서 목판화만 하고 있을 때, 나는 불란서(프랑스)하고 일본에서 70년대에 모든 기법을 다 배워 가지고 와서 판화를 보급시켰지. 내가 흥미가 있으니까." 어느 단색화의 거장들도 한 때는 그의 제자이자 후배였다. 서로 다른 길을 걸었지만, 출발선 어딘가엔 김구림이 있었다.

거침 없는 이 사람은 어쩌다가 예술인이 되었을까. "아버지는 예술가 된다고 하니까 반대했지. 부잣집 외동아들로 태어났잖아. 그래서 내가 성격이 고약해진 거야. 오냐오냐 컸거든. 그러니까 예술가가 된 거지. 아버지도 예술을 좋아했어. 전국 창 대회 하면 언제나 쫓아가고 그랬어."

조금 쉰 목소리로 오랜 시간 쌓아온 삶의 궤적을 툭툭 말하던 이. 작가는 이 모든 작업을 거쳐 결국 어떤 모양새를 그리고 싶었을까. 결국 건넨 질문에 그는 웃지도 않고 이렇게 말했다. "난 이때까지 뭐든 다 해왔어. 목표는 무슨, 난 그냥 내가 하고 싶어서 하는 거야." 김구림은 작위적이지 못한 예술가였다.

"무용계에서 무용계로 오라고, 무용단 만들자고 사람들이 유혹을 하고 난리가 났었는데도 결국은 안 갔어. 다 뿌리치고 미술로만 그냥 주저앉았지." 못 다 가본 길이 사람 김구림에게도 있었으리라, 짐작할 수 있었다.

짧지 않은 시간이 흐르고 나서야, 작가가 남긴 인상은 더 또렷하게 떠올랐다. 김구림은 '무엇을 했는가'보다 '어떻게 존재했는가'로 남을 사람이다. 늘 무엇을 주장하기보다, 자신이 지킨 자리에서 그냥 살아내는 방식을 드러냈던 예술가. 먼저 떠들지 않고, 섣불리 지우지 않고, 선명한 발자국을 남기며.

UNTITLED

44x26cm
Oil on Canvas
1979

UNTITLED

23x19cm
판화(A.P.)
1983

한국의 마르셀 뒤샹, 김구림

화단에 늘 불만투성이 작가처럼 보이는 억울한 화가가 만 89세의 김구림이다. 이 작가는 출신 성분부터 그러했다.

"내가 이상한 아들이 된 것은 어려서 외동아들에다가 너무나 부자로 자라, 집에서 안 해 준 것이 없어서, 짚신이나 고무신 시대 '맞춤 구두'를 신고, 외국제 장난감, 예를 들면 총, 거기에 돌을 넣으면 총알이 나가는, 아이들이 부러워하면서 그래서 오히려 왕따도 많이 당했어요. 집에 시계가 없는 시대, 어린애가 시계를 차고 그러다 보니, 내가 내 멋대로 살았고 그래서 외로웠어요. 한번은 여자들이 우르르 버선발로 내려와 나를 뺏어갔어요. 지금 생각해보니 기생집이었어요."

3대가 한의사 집안인 김구림 가계는 할아버지가 중국에 가서도 치료를 할 정도로 부유했고, 초등학교 시절부터 그림 잘 그리는 아이로 소문이 났다.

중고 시절에는 스스로 6가지를 정해놓고 (1)외과 의사 (2)과학자(우주) (3)발명가 (4)영화감독 (5)소설가(세계문학전집) (6)작곡하는 음악가(자택에 가면 대단한 규모의 음향시설이 되어 있다)를 해보고, 드디어 결국 (7)혼자 할 수 있고 번역이 필요 없는 화가가 되기를 결심했다.

17~18살 때 세계문학 전집을 다 통독하고 소설을 쓰기 시작했다. 쓰다가 보니까 욕심이 생겨 "아, 이거 가지고는 세계적인 작가가 되기는 힘들구나. 내가 번역을 하면 100% 반영이 안 된다고 해서 번역도 안 하고, 그런 게 뭐가 있을까." 그것이 음악이었다.

작가는 "음악은 그냥 들려주면, 서양 사람이고 동양 사람이고 들려주면 되거든요. 근데 음악을 좀 하다 보니까 그것도 난관이 있어요. 외국에 가서 발표하려면 내가 직접 가야 되잖아요. 그러면 예술 쪽에서 내가 가지도 않고, 통역도 필요 없고, 번역도 필요 없고, 나 혼자 할 수 있는 게 뭔가 했더니 그림이더라고요. 그거는 내가 안 가고 보내도 되고, 그게 무슨 번역도 필요 없고, 통역도 필요 없고, 누구의 간섭도 안 받고 나 혼자 할 수 있는 게 바로 그림이더라고요." '내가 화가가 되자' 그래서 그림 쪽으로 시작을 했다고 했다.

이렇게 김구림은 1950년대 이후 한국 현대미술을 대표하는 1세대 행위예술가이자 아방가르드 아티스트, 즉 전위예술가이며 동시에 한국 포스트모더니즘의 가장 앞서간 선구자가 되었다.

그 결과는 국립현대미술관과 뉴욕 구겐하임 미술관이 공동 주최한 《한국 실험미술 1960-70년대》(Only the Young: Experimental Art in Korea, 1960s-1970s, Solomon R. Guggenheim Museum). 이어서 2024년 2월 5일 미국 LA 해머 미술관 전시 등이었다.

당시 구겐하임 미술관 관장 리처드 암스트롱은 "그 시기의 실험 미술가들의 방식은 20세기의 가장 중요한 아방가르드 실천 중 하나를 만들어냈다"며, "끊임없이 질문하고 창조하려는 그들의 용기와 상상력, 열망은 우리에게 영감과 용기를 준다"고 평가했다.

그는 한국에서 소개된 최초의 전위 실험영화 〈1/24초의 의미, 1969〉, 한국 최초의 대지 미술 〈현상에서 흔적으로, 1970〉, 한국 최초의 메일 아트 〈매스미디어의 유물, 1970〉 등이 모두 그의 불세출의 뛰어난 작품들이다.

1960년대 이후 현재까지 김구림 작가는 명확한 예술에 대한 신념과 작가정신, 그리고 끊임없는 새로움에 대한 실험정신을 단 한순간도 잃지도, 포기하지도 않았다. 그리고 그 고집과 자존심, 작가정신을 지키며

바꾸지도 않았다.

일찍이 이렇게 전위예술가로 자신의 일생을 도발적인 예술로 고집하며 평생을 살아온 예술가를 난 본 적이 없다.

그 이전에도, 그 이후에도 없을 것이다. 그래서 그는 평생 외로웠고, 억울해했고, 분노를 가슴에 묻고 살았다.

그는 유행에도, 물질에도, 명예에도 탐닉하지 않고 오로지 예술의 새로운 영역을 개척하는 일에만 몰두했다.

그 대표적인 세계는 '음과 양'의 시리즈에 농축되어 있다.

40여 년이란 오랜 시간이 지나서야 김구림은 평가받기 시작했다. 한국이 아닌 영국 테이트 모던 미술관이었다.

미술계에 새롭고 신선한 발상과 자극을 꿈꾸었지만 '끊임없이 새로운 것'을 추구하며 버텨온 외로운 예술가의 길은 너무나 험난하고 외로웠다.

2012년, 영국의 최고 미술관인 테이트 모던 미술관이 잭슨 폴록, 데이비드 호크니, 앤디 워홀, 이브 클라인, 쿠사마 야요이 같은 현대미술을

이끄는 세계적인 예술가 20인 명단에 마침내 김구림이라는 이름을 그 리스트에 올렸다.

세계적 대가들의 그룹전《A Bigger Splash: Painting after Performance》 (테이트 모던, 2012)에서 초대를 받은 것이다.

미술관은 작품을 실제 구입하고, 작가 전용 아카이브도 만들었다. 그 리고 세계 30여 개의 미술관이 그의 작품을 소장했다. 테이트 모던 미 술관에 이렇게 주목을 받은 작가는 백남준 이후로 두 번째인 것이다. 물론 서도호 같은 작가도 있지만. 우리가 바로 김구림을 한국의 마르 셀 뒤샹이라고 불러야 할 가장 명백한 이유이자 증거이다.

그런 세계적인 예술가와 같은 하늘 아래, 동시대를 살았다는 것만으로 도 우리에겐 영광이고 축복이다.

스타가 되기 위해서는 이렇게 모든 외로움과 고독함과 고집을 가지고 있어야 한다. 폴 세잔이 외치지 않았던가,

"나 같은 화가는 200년 만에 한 번 나올까 말까 한다"라고.

MASTERS&

김기린

파리 화단의
단색화가 김기린
(金麒麟, 1936-2021)

COLLECTION

추상

60호
유화
1967

안과밖

72x74.5cm(25호)
유화
2001

61

파리 화단의
단색화가 김기린
(金麒麟, 1936-2021)

예술가로 태어난다는 것은 많은 운명의 장난 같은 질서를 지니고 있다. 특히 외국 유학을 간 사람들의 경우, 그러한 운명적인 패턴은 빈번하게 발생하게 된다.

아마도 한국 단색화의 또 다른 선구자로 알려진 재불 화가 김기린 화백의 경우가 그러하다.

그는 그림을 그리러 파리에 간 것이 아니었는데 화가로 변신하여 파리 화단의 단색화가로 탄생되었기 때문이다. 한국 단색조 회화를 시작하게 촉발한 것으로 평가받는 재불 작가 김기린은 원래 조용한 화가였다.

파리 체류 시절 가끔 뵈었던 작가보다, 오히려 나는 사모님을 자주 뵈었다. 파리 한국문화원에서 일하고 있었기 때문에, 언제나 친근한 모습으로 전시를 보거나 책을 보러 갈 때 뵐 수 있었다.

김기린은 일제강점기 중 함경남도 고원에서 태어나, 한국전쟁이 일어나기 직전 서울로 내려왔다.

한국외국어대학교 불어불문학과를 졸업한 김기린은 1961년 생텍쥐페리(Antoine de Saint-Exupéry)에 관한 연구를 위해 프랑스로 건너갔다.

프랑스에서 보낸 이십 대, 그는 시인 랭보(Arthur Rimbaud)나 말라르메(Stéphane Mallarmé)의 시를 읽고 시 창작과 집필에 열중했다. 언어의 문제로 한계를 고민하면서 미술사 강의를 들었고, 김기린은 30대 초반 점점 그림 공부를 시작했고, 자연스럽게 미술 창작 활동이 펼쳐졌다.

도착한 지 4년 후, 1965년 디종에서 첫 개인전을 열었고, 파리 국립고등미술학교(École Nationale Supérieure des Beaux-Arts, 1965-68)에서 로저 샤스텔(Roger Chastel) 교수 아래에서 수학했으며, 파리 국립고등장식미술학교에서 학위(1971)를 받았다.

이후 한국의 단색화가들이 활발한 활동을 펼치기 전인 1972년, 파리에서 열린 개인전이 주목을 받게 되면서 국내 언론을 통해서도 이름이 알려지게 된다.

그는 가장 한국적이었다. 생전 그는 "문창호지로 스며드는 아침 햇살, 달빛 밝은 밤, 어슴푸레 투명한 어둠이 눈에 선하다"고 했다. 작가는 한국의 덧문 위에 붙은 창호지에는 '색'이 없으며, 그 대신 어둠과 밝음이라는 빛의 근원이 존재할 뿐이라고 말한 바 있다.

작가에게 문창호지를 통한 경험이 곧 작업으로 이어진 것이다.

시인이 되고 싶었던 로맨티시스트 김기린은 말로 낭만이 가득한 내면의 세계와 파리에서 경험한 풍부한 문화적 감성을 캔버스 위에 시처럼, 그러나 텍스트가 아닌 색채와 물감으로 양감을 표시했다.

60년대 말부터 서정적인 추상 회화를 시작으로, 검은색과 흰색을 사용하여 평면성을 추구하는 평면 작업이 바로 그것이다. 1970년대 초반에는 블랙 위주의 단색화 작업만을 소개하는 파리에서의 개인전이 한국에서도 화

제가 되면서, 작가는 한국의 단색조 회화 운동에 적지 않은 영향을 끼치며 단색화 부류의 모노크롬 작업을 발표했다. 한국의 화가들과는 그 점에서 방향과 사고도, 사유도 달랐다.

어쩌면 그는 단색화 작가 중 유일하게 전통적인 회화 재료인 "캔버스에 유채"를 화폭에 쓰면서 색과 빛의 관계를 치열하게 표출했다.

그는 시인이자, 루브르박물관 등에서 명화들을 전문적으로 복원하는 미술품 전문 복원가로도 알려져 있었고, 그것이 생계를 꾸리는 동시에 자신만의 회화 세계를 구축할 수 있었다.

"김기린의 작업 언저리에는 늘 시와 음악이 있었다."

"사진으로는 전해지지 않는 촉감, 관람객이 능동적으로 뜯어봐야 하는 작품."

"나의 최종 목적은 언제나 시(詩)였다."

평론가 사이먼 몰리(Simon Morley)는 김기린의 회화를 텍스트 없이 색으로 쓰인 그림을 시로 해석하는 평가를 보여주는 이유이기도 하다. 그는 회화를 화면 위에 그려진 시라는 새로운 시각으로 접근하면서, 단색조 그 화면 너머의 세계의 독창성에 주목했던 것이다.

본격적인 단색 회화 언어가 만들어지기 시작한 1970년대의 〈보이는 것과 보이지 않는 것〉 연작부터, 1980년대부터 2021년 유명을 달리할 때까지 계속했던 〈안과 밖〉 연작은 대표적인 캔버스 유화 작업이었다.

다시 돌아갈 수 없는 조국과 고향, 그 그리움의 시간 동안 김기린은 점을 찍는 순간이 자신을 뛰어넘는 제일 충만 된 시간이라고 했다.

이렇게 김기린이 겹겹이 쌓아 놓은 색들의 화면은 표면적인 세계를 초월해 울림과 전율이 되어 "무언의 영역"이 되었고, 그것이 「무언의 메시지 (Undeclared Messages)」였다.

그의 모든 작품과 회화는 보는 이에게 시처럼, 음악처럼 다가왔다.

항상 시적인 이미지를 추구한 그는 "정신은 한국적이고, 내 작품은 항상 나의 정신을 반영한다.

그래서 엄청나게 많은 작은 단위의 기하학적 형태의 네모꼴 속에 비슷한 크기의 색점들을 일정하게 찍고, 그 위에 다시 수십 번씩 색을 반복해 칠하고 쌓아 올린 후 작품이 완성된다.

한 점 한 점 쌓여 생성된 수십 겹의 붓 자국의 흐름을 따라 작가가 왼쪽에서 오른쪽으로 작업해 간 흔적을 만나게 되는 것이다.

작가는 모든 점이 이어지고 쌓이면 무한의 시공간 속으로 들어간다고 생각했다.

화폭에 점을 찍는 순간만큼은 자신의 몸은 시공간에 제약을 받는 파리에서, 동양의 정신을 간직한 채 이방인으로 사는 한국인에 불과하지만, 초월의 경지에 닿은 듯 그의 영혼만큼은 가장 충만한 순간으로 행복해했다.

스스로 "작가는 순수한 색의 유화 물감을 겹겹이 쌓아가는 회화를 지속하는 이유는, 스스로가 반듯이 서기 위해 그림을 하는 거지, 그 외에는 아무것도 아니다." 이 발언이 그의 그림의 모든 것을 상징하고 있다.

MASTERS&

김재관

한국의 바자렐리,
라파엘 소토

COLLECTION

Deviation from Grid
2019-403

72x100cm
Acrylic on plywood,
2019

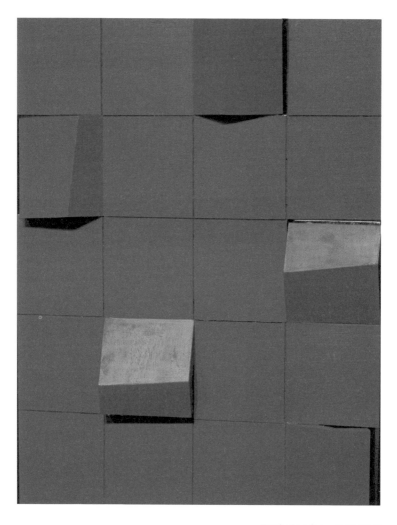

Deviation from Grid 12-2

60x45.5cm(12호)
Acrylic on plywood
2025

한국의 바자렐리,
라파엘 소토

"나의 추상 세계의 아이콘이었던 정방형의 세계를 해체하고 왜곡된 입방체(Dis-torted Cube)와 멀티플 큐브(Multiple Cube)의 긴 터널을 지나고 있다." 2015년 4월, 작가는 자신의 작품 세계와 현재를 이렇게 털어놓았다.

그의 작품 세계를 정확하게 관통하는 이 발언은 김재관 작가의 작품에서 나타나는 세 개의 미학적 명제를 내포한다. 하나는 그가 일관되게 추구해온 추상이라는 명제, 두 번째는 그 추상 속에 담긴 본질적 형태인 정방형, 그리고 세 번째는 변형된 큐브를 넘어선 그 복수의 입체, 즉 멀티플 큐브에 관한 과제이다.

초기부터 작가는 평면 사각과 그리드의 세계를 큐브(Cube)라는 개념에 탐닉해 있었고, 그것에서 그의 예술작품의 출발이 시작되었다.

그러나 놀랍게도 작가는 30대 초반의 작품에서 이미 그가 추구하고자 한 기하학적인 형태의 탄생을 암시한 작품을 제작했다.

바로 김재관 최초의 기하학적 성향을 명확하게 보여준 작품이 〈Abstract 67-1〉으로, 1967년의 작품이다.

이 사실은 기본적으로 작가의 내면에 기하학적인 구성의 세계를 추구하려는 예술적 의도나 시선이 존재했음을 증명하는 매우 중요한 자료이다.

대각선으로 내려 그은 몇 가지 도형과 곡선은 수평과 수직, 사선의 격차를 보이면서 기하학적 양식의 이 작품은 마치 초기 몬드리안의 화풍을 연상시킬 정도로 기하학적 세계를 보여주고 있다.

현대미술사 이전부터 많은 작가가 표현에 관한 성찰과 반복을 통해 자신의 세계와 양식을 구축해나간 점을 고려할 때, 김재관의 예술적 출발이 명확하게 기하학적 화풍을 보였다는 점에서 흥미롭다.

작가의 회화적 출발은 1960년대 후반에서 시작된다. 당시 화단은 앵포르멜 이후 찾아온 기하학적 추상 세계와 관계를 맺지만, 대다수 화가가 회화의 평면성을 비중 있게 의식하며 작업했다.

김재관 작가는 1970년대 한국 미술계의 주류 화풍이었던 기하학적 추상회화의 맥락에 있으며, 그 계보를 잇는 것으로 작업을 지속했다.

80년대로 넘어가면서 작가의 작품은 더욱 기하학적 그리드의 구조 속으로 진입해 가는데, 특히 '관계(Relationship)', '율(律)과 색(色)', '시각의 차이' 연작 등을 변주한 작품들로 기하학적 세계가 깊어졌다.

1980년대 '관계' 시리즈가 이성적인 기하학적 선 구조와 감성적 붓 터치의 충돌을 담아냈다면, 지금은 이성적인 구조와 감성적인 '색채'와 '소리'를 조화시키는 데 집중했다.

그가 지향했던 그리드(Grid)는 90년대 이후 회화의 평면성을 정의하는 개념과 차원에서 더욱 성숙된 형태의 원근법과 조형적 세계로 변모하며 상승하였다.

특히 1980년대 이후 작가는 수사학적 변주를 연구하는 데 각별한 관심을 두기 시작했다. 큐브 형식이 사용된 이 작품들은 1970년대에 사용

하던 테크닉과 방법으로 당시 제작했던 형식을 활용하여 회귀하는 것이 아니라, 기하학적 추상회화를 진정한 가치와 의미로 재발견하려는 작가의 전략이 담겨 있다.

이 시기 작가는 한지를 캔버스에 붙여 한국적인 기하학적 추상화를 제작했다. 한국적 여운과 느낌을 주려 했는데, 결국 '시각의 차이' 연작 3점은 변형된 캔버스로 큐브를 탐구한 작품들로, 회화의 사각 틀을 깨뜨려서 다른 세계로 확산시키고 싶은 의도가 담긴 작품들이었다.

이런 큐브에 대한 도전은 1990년대에는 기하학적 작품을 시작한 평면 회화 양식과 패턴에서 탈피하여, 분할된 구조의 조합으로 변모되었다. 특히 1991년 홍익대학교 대학원에 국내 최초로 설치된 "미술학박사 과정"에 진학하면서 김재관 작가의 예술세계는 미술학적으로, 예술 철학적으로 심화되었음을 볼 수 있다.

특별히 1990년도 이후에 제작된 그의 색면과 입체적인 회화에는 프랑스 옵티컬(Optical) 화가 빅토르 바자렐리(Victor Vasarely)처럼 시각적이며 미적 형식과 결합하여 탁월한 미감을 획득하였다. 한편 피에트 몬드리안(Piet Mondrian)의 절제된 하모니와 이상적인 비례가 그리드를 통해 완결된 형식 속에 녹아 있었다.

이러한 변혁은 작가가 손보다는 이성적 사유와 체계 위에서 생각하는 철학적 예술가임을 말해주는 단서가 되고 있다. 마치 19세기 후반, 세잔(Paul Cézanne)이 형태의 근원적인 구조를 탐구하면서 형태의 이면에 숨어 있는 본질적인 구조에 주목했던 것과 다르지 않다.

김재관의 기하학은 평면에서의 방형체, 즉 네모반듯한 모양으로 구성되면서 기하학의 기초가 되는 선, 면, 도형 등을 만나 마침내 작가만의 독특한 창의적인 기하학적 추상 공간이 탄생되었고, 그 뜨거운 집념과 열정이 수학적 질서에 근거한 형태로 성숙하여 김재관의 예술적 성취가 가능했다.

이전의 작품 구조보다 비교적 선과 색채의 하모니가 특징적인 작품들은 논리적 사유와 구성에서 벗어나 회화의 기본적인 평면성에 입체적 형태의 흔적만 남겨두고 형태를 숨기는 시각적, 사유적 평면을 드러내고 있다.

김재관의 회화 속 그리드에 대한 견해는 그래서 새롭기도 하고, 매우 이지적인 구조의 획득이 가능하다. 궁극적으로 김재관 작품 속 선과 색면의 분할 구조는 곧 그의 회화에 궁극적인 힘이고 생명력이다. 이 것을 작가는 "예술이란 절대적으로 미학적이고 조형적 원칙과 원리에 따라 그려지는 것이 아니라, 사유 속에서 '생명의 무늬를 씨줄 날줄'로 엮어서 만들어내는 것이며, 그 공간에 '빛'을 넣고 있다."는 신념을 피력했다. 적어도 김재관은 혁명까지는 아니어도, 샤넬이 남긴 수많은 명언 중 최고의 명언인 "내가 바로 스타일이다."(Style, that's what I am)라는 정점에 안착했다.

빅토르 바자렐리나 라파엘 소토가 가장 함께 전시하고 싶은 작가로 김재관 작가를 선정했다는 초청장을 상상할 수 있다. "2022년 KIAF 국제 아트페어"에 출품된 작품 중에서, 세계 최고의 매거진 〈Art News〉에서 선정한 베스트 아티스트 여덟 작가 중에 김재관 작가가 선정된 것도 결코 우연이라고 말할 수 없을 것이다.

MASTERS&

김종학의
〈꽃과 사람〉

COLLECTION

여름

62.5x72.5cm
Oil on Canvas
2014

누드

68x67cm
화선지에 먹, 채색
2003

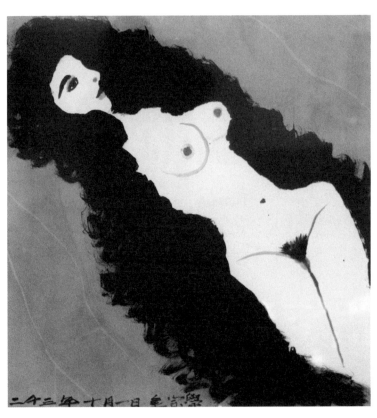

김종학의
<꽃과 사람>

모든 예술가에겐 각자의 인생에서 코페
르니쿠스적인 생의 전환의 기회가 있다.
'자식들에게 좋은 그림 100점만 남기고
죽자' 마음먹었던 화가 김종학이 그렇다.
세 살 때부터 낙서와 그림을 그리며 경기
고, 서울대 미대라는 화려한 약력에도 불
구하고 추상과 김창열, 박서보 등과 실험
미술에 빠져 있었다.
작가는 1937년 평안도 신의주에서 태어
나 서울대학교 미술대학 회화과를 전공
했고, 추상 표현주의 회화 운동인 악뛰엘
동인으로 화단 활동을 시작했다. 1979년
부터는 설악산 입구에 작업실을 마련하
고 설악을 테마로 작업하고 있다.
이렇게 인기 없는 작업을 하던 그에게 현
실에서의 삶은 그다지 녹록지 않았고, 그
것은 파란과 역정으로 이어졌다.

1979년 40대 초, 미국에서 방황하던 그에게 갑자기 이혼 통보를 받으면서 귀국한 그는 친형의 배려로 설악산 입구에 불가피하게 정착, 10여 년 이상을 칩거했다.

이발소 그림으로 무시당하던 80년대 초, 그러나 곧 강남에서 김종학 꽃 그림을 한 점이라도 안 가지고 있으면 컬렉터 행세를 못 했다.

김종학은 설악산에 파묻혀 있으면서 봄, 여름, 가을, 겨울을 맞으면서 설악산의 풍경과 야생화에 빠졌다. 산비탈 돌 틈에 피어난 할미꽃, 달맞이꽃, 민들레, 그것이 화가의 숙명적인 모델이었다. 그래서 꽃 그림의 저작권은 자연과 설악산 꽃들에 있다.

너무나 외로워서 꽃을 볼 수밖에 없었다는 설악산에의 칩거는 작가에게 야생화가 가져다준 평생 최고의 꽃 선물이었다.

그러나 김종학을 꽃 작가로만 부르기엔 작가는 너무너무 억울하다.

갤러리 현대의 "사람이 꽃이다" 전은 그가 얼마나 인물화에도 탁월한 감각과 표현과 그만의 감성을 지녔는가를 유감없이 보여준다.

단연코 마티스가 한국에서 단 한 사람 같이 전시하고 싶은 작가가 있다면, 두말할 것 없이 김종학을 추천할 것이라고 확신한다. 마치 샤갈이 박생광을 만나고 싶어 했던 것처럼. 법고창신(法古創新)의 길에서 작가는 한국 전통미감을 반영한 '한국적 서양화'의 맥을 세운 작가로의 면모에 초점을 맞추기도 했다. 또한 민화의 자유로운 구성과 민예품 속 원색의 개성적인 수용, 조선 서화가들의 특징에 빠져 수백 점의 민예품을 수집·기증하기도 했다.

김종학 작가는 특히 겸재 정선, 단원 김홍도 같은 전통화가를 마음속에 두고 실제 풍경과 화폭에서는 김종학 스타일로 구도와 색채로 표출했다.

그리는 양식과 기법도 과거 그가 탐닉한 추상 회화의 그림과 실험미술 작업하듯이 창작했다.

예를 들면 칠하는 게 아니라 물감을 툭툭 던지듯 입히고, 손가락과 손바닥으로 물감 덩어리를 으깨어 바르고 휘젓는 형식이었다.

이것이 그가 자신의 화풍을 빚어낼 수 있었던 비결이었다. 그의 화폭은 거대한 화면을 꽉 차게 설악산 야생의 꽃과 풀들이 살아 꿈틀대는

듯 생명력 있게 살아있는 화법이 특징이다. 이것을 작가는 자신의 작품을 '추상이 뒷받침하는 구상화'라고 부른다.

이처럼 그의 풍경화에서는 화면을 가로지르며 얽혀 있는 덩굴과 잡초들, 정면을 향해 피어 있는 형형색색의 꽃들, 그리고 그 틈새들을 비집고 날아다니는 잠자리와 나비들이 활기찬 생동감과 치한 도감으로 캔버스를 뒤덮으며 새로운 조형 언어로 탄생시킨다. 이것이 김종학 작가의 피할 수 없는 매력이기도 하다.

1994년 작 '폭포'를 보면 "자연 속에 추상, 구상 모두 존재한다."

1950년대부터 현재까지 그림 중 추린 150여 점의 (조금 더 크게 그렸으면) 김종학 인물화를 보면, 더욱 프랑스의 앙리 마티스는 오히려 김종학이다.

작가는 고백했다. "나에겐 사람이 꽃 같고 꽃이 사람 같다. 하늘의 새는 날아다니는 꽃처럼 보이고, 밤하늘에 만개하는 박꽃은 청초한 여인처럼 보인다." 김종학 화백은 이처럼 자유롭고 거친 붓의 움직임과 다양한 색채를 이용, 근원과 형상을 구상과 설악산의 풍경으로 그려내가장 많은 사랑을 받으며 인기 작가로 주목받은 설악산의 화가이다.

MASTERS&

김창열

물방울,
그 존재의 상징
김창열

물방울

91x72.2cm
유화
1983

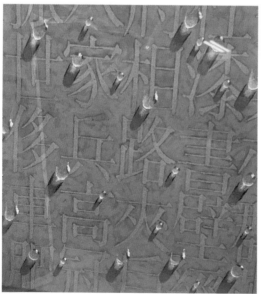

물방울 (Waterdrops)

72.5x53cm(20호)
마대에 유채
2002

물방울,
그 존재의 상징
김창열

1929년 평안남도 맹산에서 태어난 김창
열 화백은 16세 때 월남해 이쾌대 화백이
운영하던 성북회화연구소에서 그림을 배
웠다.

검정고시로 서울대 미대에 입학했으나
6·25 전쟁이 벌어지면서 학업을 마칠 수
가 없어 김창열 화백은 화가의 길로 들어
섰다.

1950년대 중반에는 박서보, 하종현, 정창
섭과 함께 당시 유럽에서 유행하던 미술
경향 앵포르멜 운동의 한국적 앵포르멜
창시에 참여하기도 했다.

1957년에는 현대미술가협회를 결성하고,
한국의 앵포르멜 운동을 이끌면서 1961
년 파리 비엔날레, 1965년 상파울루 비엔
날레에 참가 출품하기도 했다.

당시 은사였던 김환기 화백의 주선으로
1965년부터 4년간 뉴욕에 머물며 록펠러
재단 장학금으로 아트 스튜던트 리그에
서 판화를 전공했다.

비디오 아티스트 백남준의 도움으로 1969년 제7회 아방가르드 페스티벌에 참가하고, 이를 계기로 파리에 정착하면서 독특한 물방울 작업을 시작했다.

물방울 회화는 1972년 프랑스 파리에서 열린 '살롱 드 메'에서 첫선을 보인 이후 물방울을 소재로 한 작품 활동을 평생, 50년 가까이 그렸다. 김창열은 파리 남쪽 팔레조(Palaiseau)의 마굿간을 공방으로 쓰던 독일의 한 젊은 조각가에게 작업실을 이어받아 그림을 그렸는데, 재료살 돈을 아끼려 캔버스 뒷면을 물에 적셔 묵힌 후 물감을 떼어 또 그리는 식으로 재활용하던 어느 날, 캔버스에 맺힌 물방울을 보고 영감을 얻어 마침내 1972년 물방울 그림이 탄생되었다.

이후 근처 골동품 가구점에서 연 첫 개인전이 우연히 파리의 일간지 〈콩바(Combat)〉 기자 알랭 보스케의 눈에 들어 기사화되면서 순식간에 명성을 얻게 되었다.

그의 상징적인 물방울 그림을 그리기 시작하면서 초기 유화작품인 〈Evenement de la nuit〉(1972)는 검은 배경에 한 방울의 물방울이 묘사되고, 물방울에 달빛이 창문에 반사된 형상을 그린 것이다.

그는 물방울에 몰두하면서 그 바탕에 문자를 접합시킨다.

물방울의 형상이 텍스트, 즉 글자와 처음 만난 건 1975년으로 거슬러 올라간다. 프랑스에서 활동할 때 다락방의 지나간 신문 〈르 피가로〉 1면에 수채물감으로 물방울을 그리면서 이어졌다.

이후에도 김창열 화백은 한지 위에 무수히 붓으로 겹쳐 쓴 한문을 배경으로 물방울이 투명하게 떠 있는 1989년 작 〈회귀〉를 보여주면서 주목을 끌었다.

특히 작가는 화면에서 구슬처럼 영롱하게 빛나는 물방울을 동양의 정신이 담긴 천자문과 함께 교차시키면서 종종 작품을 변형, 평생의 모티브로 삼았다.

이러한 물방울 작품들은 빛과 그림자와 선명한 대조를 이루면서 극사실 회화로서도 쟁점이 되었고, 작가는 이것을 후에 "어린 시절 맨 처음 배운 글자이기에 내게 감회가 깊은 천자문은 물방울의 동반자로서 서로를 받쳐주는 구실을 한다"라고 회고할 정도로 그에게는 절대적인 계

기가 되었다.

때로는 얼룩의 이미지와 부드럽게도 물방울을 다양하게 배열 혹은 나열하면서 물방울을 계속 그려 나갔다.

어떤 때는 극사실과 재현의 경계를 넘나드는 액체 형태의 탐구로, 마치 사실적으로 그려진 물방울이 표면에서 미끄러질 것처럼 보이지만 그대로 남아 있는 모습에서 "애매한 상태는 불교와 도교의 철학에서 균형이라는 개념"을 거론하면서 김창열의 물방울은 "내 물방울 그림은 내 삶의 경험과 만남에서 완성된다"라고 고백했다.

"깨끗하고 흠잡을 데 없는 물방울 하나하나는 마치 완전한 무(無)가 되풀이되는 것처럼 정화 이후의 초기 상태에 있다. 물방울은 결국 되돌아오는 것이기도 하다."

이처럼 그의 물방울 작품은 극사실의 묘사로 떨어질 듯 응집된 수백 가지 물방울 형태와 크기와 색깔로 신문, 잡지, 캔버스 표면 바탕에 축축하게, 모든 물방울로 다양한 이미지와 질감의 물방울 그림을 보여준다.

하이퍼처럼 극사실로 보이는 김창열의 다소 기계적인 무수한 반복과 나열의 기술과 영역으로 전 세계 애호가들로부터 사랑받는 세계적인 작가가 되었다.

특히 김창열은 물방울을 동양철학의 전통에서 비롯된 것으로, 작가의 트라우마적 기억에 대한 치료이자 영원에 대한 명상의 역할로 평가된다.

"물방울들은 우리를 일종의 자기 변형으로 끌고 간다."

"그 물방울들은 보기 드문 최면의 힘을 갖고 있다."

알랭 보스케의 평문이 오늘의 김창열 화백을 잘 말해주고 있다.

MASTERS&

박서보

한국 현대미술의
유산, 박서보

COLLECTION

묘법 no.910509

130.3x97cm
Mixed Media with
Korean Paper on Canvas
1991

묘법

60x71cm
유화
1976

평론

한국 현대미술의
유산, 박서보

많은 사람이 박서보를 한국 현대미술사
에 아주 중요한 인물로 꼽는 데 주저하지
않는다. 오죽하면 박서보를 빼고는 한국
현대미술사 작성이 불가능하다고 할 정
도이다.

1957년에서 2007년 전시《색을 쓰다》에
서 작고하기까지 그는 한국미술의 산 역
사였다.

그래서 사람들은 생전의 선생을 가리켜
한국의 문화유산이라고도 했다.

1931년 예천에서 태어나 홍익대 서양화
과를 졸업한 박서보의 작업은 1967년쯤
아들놈이 초등학생 형의 국어 공책에 글
씨를 써 넣으려고 애를 쓰던 모습에서 아
이디어를 얻었다고 했다.

이런 운명적인 사건 후 '체념'의 세계관을
깨닫게 했고, 그 감정을 작품에 풀어낸 것
이 묘법의 시작이었다고 고백했다. 작가
는 수신을 위해 그림을 그리지만, 아무것
도 표현하지 않으려는 무목적성이 자신
의 작업이라고 했다. 즉, 자신을 "무화無
化하는 것, 금욕적으로 나를 비워낸 결과
가 내 작품"이라고도 했다.

2007년에는 《색을 쓰다》라는 전시에서 정말 찬란하게 그가 색채의 화가임을 증명했다. 과거의 무채색 중심에서 벗어나 블루톤, 레드, 오렌지 컬러, 매화꽃 색채, 보랏빛이 감도는 매혹적인 색채로 국내외 미술계에서 크게 주목받았다.

작가는 단 한 번도 아무렇게나 색채를 선택·결정하지 않았던 사람이다. 압구정동, 청담동 명품 부티크에서 세계적인 패션 디자이너가 만든 가방이나 재킷 등의 색채를 직접 부티크에 가서 살펴보고 작품의 색채를 선정한다고 필자에게 자랑하셨다.

그는 1958년 '현대미협'에 가담하면서 '뜨거운 추상'으로 불린 앵포르멜 운동의 기수로 떠올랐다. 이렇게 한국 현대미술사에 이름을 등재한 그는 50년대 말부터 70년대 사이에 일어난 미술운동 선두에 섰던 청년 작가였다.

1957년에서 60년대까지 앵포르멜, 원형질 시대. 60년대 중반에서 70년까지의 유전질 또는 허상의 시대에 모노크롬, 70년대 초에서 80년대 후반으로 이어지는 한지 작업의 묘법 시대, 그리고 80년대 이후 후기 묘법 시대로 정착되기까지, 드디어 1990년대 이후로는 절정을 이루는 색채의 시대로 이어진다.

"나의 작업은 우연에서 비롯됐다. 67년쯤 세 살 난 둘째 아들놈이 초등학생 형의 국어 공책에 글씨를 써 넣으려고 애를 쓰더군요. 칸 사이에 뜻대로 글씨가 들어가지 않아서 썼다 지우기를 반복합니다. 모든 것을 포기한 듯 반복적으로 연필로 내갈기는 모습에서 아이디어를 얻었습니다."

이것을 그는 후일 '체념'의 세계관을 깨닫게 했고, 그 감정을 작품에 풀어낸 것이 묘법의 시작이라고 전했다.

초기 '묘법'과 후기 묘법의 변화는 기본적으로 표현의 이미지에도 있지만, 초기의 재료는 캔버스와 종이, 기름, 연필을 중심으로 했다. 이 후기의 묘법은 캔버스 위에 한지와 수성 안료로 입체적인 효과를 충분히 낼 정도로 시각적 다양화를 구축했다.

그의 회화에 있어 행위와 표현은 물감이 채 마르기 전에 수없이 그리고 반복적으로 그어진다는 사실이 중요하게 대두되는 점이 이것을 증

명한다.

우리는 여기서 그의 예술 행위가 다분히 신석기 시대인들의 빗살무늬 토기가 만들어지는 과정과 매우 흡사하다는 것을 발견할 수 있었고, 작가 또한 이것을 염두에 두었었다고 말한 적이 있다.

박서보 작품의 특질은 이 양의성에 있다고 정의하고, 프랑스 앵포르멜의 화가 장 포트리에와 미국의 화가 싸이 톰블리의 작업과 비유하고 있다.

그런 다양한 변용의 흐름 속에서도 그의 회화의 역정은 마치 탈이미지적이고, 탈표현적인 작품들로 일관된다. 그뿐만 아니라 화면을 일탈하지도 않고, 화면과 정면으로 대결하는 팽팽한 양상을 언제나 주고 있다.

어쩌면 박서보의 묘법 시리즈의 회화는 화가의 행위성이 끝난 시점이 곧 작품의 종결이라는 서구적 방법론을 넘어, 그 위에 시간이 개입된 변화의 여정을 거친 후에야 인생과 예술이 완성에 다다른다는 깊은 동양회화 사상을 아우르고 있다.

우리가, 아니 그의 회화가 다른 서양의 어느 유명 작가보다 더 철학적이고 심오한 감정을 일으킨다면, 그것은 바로 그의 예술이 인간의 완성을 최후의 목적으로 이상을 삼고 있기 때문일 것이다.

만약 박서보 회화를 평가할 때 이러한 동양적 사유, 행위와 철학을 간과하고 통찰·해석한다는 것은 그의 그림에서 껍데기만 보는 것과 다를 바 없다.

1950년 후반부터 21세기에 이르기까지 과거 자신의 초상에 빠져 있지 않고, 90대의 나이에 끊임없이 자신의 작품 세계를 담금질하고 대결하고 있다는 것은 실로 놀라운 일이 아닐 수 없다.

작가에게 있어 가장 아름다운 완성이란, 자기 세계를 위해 마지막까지 화폭과 싸워가며 그 화폭에서 목숨을 던지는 일일 것이다.

"할 일이 너무 많아 적어도 300살까지 살아야겠다"고 발언했던 쿠사마 야요이의 인터뷰가 아쉽게도 박서보 작가에게는 이루어지진 않았지만, 91세의 삶은 너무나 아름답고 당당했다.

MASTERS&

백남준

천재,
미디어 아티스트
백남준을 기억하며

COLLECTION

애꾸무당

20.5x27cm
드로잉

무제 Untitled

115x43cm
미디어판화

천재,
미디어 아티스트
백남준을 기억하며

현대미술사를 뒤흔든 세기의 혁명가, 백남준을 처음 만난 것은 1987년 겨울 뉴욕에서였다. 어떤 조각 전시회에서 만나기로 약속한 그는 신문을 옆에 끼고 편안한 차림으로 화랑에 들어섰다.

도저히 거장의 모습이라고는 느껴지지 않을 정도로 수수했다. 항상 허름한 노숙자 옷차림을 하고 다니는 바람에 약속 장소에서 쫓겨나거나, 길에서 적선을 받은 적도 있다는 에피소드가 갑자기 떠올랐다.

이제 그를 다시 돌아본다는 것은 마르셀 뒤샹 이후 현대미술사를 되짚어 보는 일인지도 모른다. 그만큼 그는 현대미술에 이정표를 세운 작가이기 때문이다.

백남준은 1932년 서울 종로구 서린동 45번지에서 3남 2녀 가운데 막내로 태어났다. 부친 백낙승은 해방 후 최대 섬유업체인 태창방직을 운영한 무역상이었다고 한다. 당시 재력으로 보면 종로 5가와 동대문 일대 포목상의 절반 이상이 백씨 집안의 소유였을 정도로 섬유업계의 대부였다.

어려서부터 백남준은 남달리 뛰어난 감수성으로, 새롭고 기발한 예술을 생각하는 아방가르드 기질을 보였다.

특히 일찍부터 음악적 이해가 빨라 고등학교 시절에는 12음계를 만든 독일의 현대 음악가 아놀드 쇤베르크에 빠졌고, 결국에는 일본으로 유학을 가 도쿄대에서 쇤베르크를 전공하기도 했다.

한때 그는 마르크스의 공산주의 이론에 빠져 6·25 사변이 터졌을 때 '마르크스의 군대'를 맞이하고자 피난도 가지 않고 집에서 공산군을 기다린 일이 있다. 하지만 공산군이 집 세간을 털고 개를 몽땅 잡아먹고 도망가자 크게 실망하기도 했다.

1982년 파리 전시에 앞서 자신의 작품 곁에 서 있는 백남준. 작업 초기부터 TV는 중요한 표현 수단이자 주제의식이었다.

1956년 독일로 유학을 떠나 뮌헨음대에 입학한 백남준은 그의 예술 인생에 새로운 전기를 맞이한다. 다름슈타트 여름강좌에서 미국인 전위음악가 존 케이지를 만난 것. 그때부터 그는 음악을 '소리의 조직'으로 이해하게 된다. 멜로디나 화음보다 박자나 소음, 시간, 침묵도 음악이될 수 있다는 케이지의 새로운 음악 이론에 흠뻑 빠진 것이다. 훗날 그는 종종 케이지가 그의 인생을 바꿔 놓았다고 고백한다.

케이지의 영향으로 아방가르드 예술에 심취한 백남준은 1959년 살아 있는 수탉과 오토바이, TV 수상기를 연결한 작품을 선보인다. 이어 그는 1960년 상상을 초월하는 충격적인 사건과 행동으로 '피아노 포르테를 위한 습작'을 발표한다. 피아노와 바이올린을 부수고, 피아노 연주를 관람 중인 존 케이지의 넥타이를 가위로 자르는 퍼포먼스를 선보이던 그는 결국 과다 노출 혐의로 공연 도중 경찰에 연행되기도 한다.

이 작품은 백남준이 플럭서스에 참여하게 된 계기를 만든 작품이며, 그때 그의 나이 29세였다. 그 뒤로 저돌적이면서 공격적이고 파괴적이며 희극적인 행위는 이후 백남준 예술의 근본 형식으로 자리 잡는다. 이러한 예술의 시기 구분과 작품 제작 배경엔 1961~1964년 고급문화제도와 전통에 대항하기 위해 결성된 전위예술가 모임 플럭서스 운동이 깊이 개입하고 있다.

1961년 열린 제12회 뉴욕 아방가르드 페스티벌에 참가한 그는 브루클

린에서 바이올린을 묶은 끈을 질질 끌고 가는 퍼포먼스 '길에 끌리는 바이올린'을 선보이며 세계를 경악시켰다. 사람들은 그를 '동양의 문화 테러리스트'라고 불렀다. 1963년 도쿄에서 열린 백남준의 공연은 충격 그 자체였는데, 거기서 그는 자신의 예술과 생애 반려자인 일본인 행위미술가 '시게코 구보다'를 만난다.

백남준이란 이름이 세계 미술계에 알려진 것은 같은 해 독일 파르니스 화랑에서 연 첫 개인전 때다. 그는 비디오 3대, TV 13대와 함께 피가 떨어지는 황소 머리를 전시해놓고, 그의 친구 요셉 보이스가 도끼를 들고 나타나 전시 중인 피아노를 부숴버리는 퍼포먼스를 연출했다. TV 수상기 13대를 예술로 변형해 일약 비디오아트의 창시자가 된 것이다.

1969년작 'TV 브라'는 상의를 벗은 첼리스트 샬로트 무어만이 양쪽 가슴에 3인치짜리 소형 텔레비전을 매고 첼로를 연주하는 것이었다. 이는 여성의 신체를 대상으로 설정해 시도한 그의 첫 비디오 작품이었으며, 당시 엄청난 센세이션을 일으켰다.

1974년작 'TV 부처'. 동서양의 만남은 백남준에겐 중요한 화두였다.

소통과 참여를 향한 그의 이상이 반영된 것은 1984년 1월 1일에 열린 '굿모닝 미스터 오웰'이었다. 뉴욕과 파리에서 동시 진행된 이 공연은 이브 몽탕과 같은 팝스타, 존 케이지, 머스 커닝햄, 알렌 긴즈버그, 요셉 보이스 같은 전위예술가들이 총출연해 큰 볼거리를 제공했다.

'바이바이 키플링'은 1986년 서울 아시안게임에서 선보였다. 서울, 뉴욕, 도쿄에서 동시 진행된 공연은 전 세계로 생중계됐으며, 동양과 서양의 만남을 주제로 뉴욕과 일본의 팝스타, 아방가르드 예술가와 가야금 주자 황병기, 사물놀이패가 참여했다. "동양은 동양이고 서양은 서양일 뿐, 이 둘은 결코 만날 수 없다"라는 영국 시인 키플링의 주장을 거부한 것이다. 동서양의 만남은 그의 일관된 철학이었다.

백남준 미술의 가장 큰 특징은 비상업성과 대중성, 심각한 사상이나 철학을 배제한 즉흥성을 추구하며, 동서양을 구별 짓지 않는 아이디어로 작품을 만드는 데 있다.

뉴욕 구겐하임 미술관의 큐레이터 존 핸 하르트는 "백남준의 비디오아

트가 르네상스의 원근법과 사진술의 발견에 버금가는 미술사적 혁명"
이라고 평가한다.

원근법과 사진술의 발견에 버금가는 비디오아트는 20세기 후반 설치
미술을 통해 예술의 지평을 좀 더 넓히고, 21세기 멀티미디어 예술의
토양을 마련했다.

백남준은 21세기에는 모든 사고와 행위, 인식이 미디어로 전달돼 또
다른 행위로 이어진다는 점에 주목했다. 그는 "입체파의 콜라주 기법
이 유화 기법을 대신한 것처럼, 텔레비전 브라운관이 캔버스를 대신할
것"이라고 발언해 화가들에게 원성을 사기도 했다.

텔레비전 모니터로 만든 캔버스에 대해 백남준은 "레오나르도 다빈치
처럼 정확하고, 파블로 피카소처럼 자유분방하며, 아우구스트 르누아
르처럼 호화로운 색채로, 피에트 몬드리안처럼 심원하게, 잭슨 폴록처
럼 야생적으로, 그리고 제스퍼 존스처럼 리드미컬하게 표현할 수 있
다"라고 장담했다.

그의 장례식에서 벌어진 해프닝은 그를 추모하는 최고의 퍼포먼스였
다. 장례식장을 방문한 유명 인사들과 조문객들이 가위로 서로의 넥타
이를 잘라 그의 관 안에 넣는 장면은 깊은 인상을 남겼다. 그것은 지난
1990년 백남준의 절친한 동료이자 '현대미술의 개척자' 조셉 보이스가
숨을 거뒀을 때, 서울 현대 갤러리에서 그가 갓과 보이스의 모자를 태
우며 넋을 기렸던 '보이스 추모 굿'을 연상시켰다.

존 케이지가 평소 "만일 내가 죽으면 백남준의 재담을 못 듣게 되는 것
이 가장 슬플 것"이라고 말할 정도로 그는 살아 있는 전설이었다.

"한국에 돌아가는 것이 소원이며, 한국에 묻히고 싶다"는 그의 마지막
말은 가슴 한편을 울린다.

MASTERS&

서용선

인간에 대해
가장 진심인
사람들 풍경

COLLECTION

색과 선으로 시대를 꿰뚫는 시선

"

경기도 양평의 숲길을 따라가다 보면 작가 서용선의 작업
실에 닿는다. 문을 열고 들어서면 높은 천장과 작업용 사
다리가 시선을 끈다. 바닥엔 짙은 물감 자국들이 얼룩져
있다. 쏟아지는 원색, 단숨에 그어진 거친 선, 짙고 두꺼운
붓질. 비 내리는 소리가 흐르는 서늘한 공간 속, 작업의 에
너지는 여전히 캔버스 위에서 고스란히 동요하고 있었다.
서용선은 서울대학교 미술대학 교수로 오랜 시간 재직했
다. 어려운 형편 속에서 생계를 고민하던 어린 시절, 살 방
도를 찾다 미술이라는 길을 택했다. 월급이 정기적으로
나온다는 사실은 그에게 현실적인 안정감이었다. 무엇보
다 고생하신 어머니를 위한 선택이기도 했다. 그러나 정
년이 가까운 시점, 그는 더 늦기 전에 교수직을 내려놓았
다. 평생 그림에 집중하지 못할지도 모른다는 위기감 같
은 것이었다. 언제든 떠날 거라고 누차 말해왔기에 가족
들도 놀라지 않았다.

정기적인 수입이 끊기는 일은 불안했지만, 막상 작업에 몰입하면 그런 걱정조차 잊었다고 그는 담담히 말했다. 대학 진학을 준비할 당시, 상대적으로 진입이 수월해 보여 택했던 미술대학. 이상이나 열망이 아닌 현실적 선택에서 출발했지만, 결과적으로 한국미술사에서 자기만의 언어와 궤도를 가진 작가로 자리매김했다.

서용선의 작업실은 본채와 별채 두 공간으로 나뉜다. 층고가 높은 본채는 그림을 그리는 1층과, 그 위로 난간을 두른 채 트여 있는 2층 공간으로 구성돼 있다. 1층에는 크고 작은 완성작과 미완의 캔버스들이 벽처럼 세워져 있고, 2층에도 잘 포장된 대작들이 겹겹이 보관돼 있다. 위층에서 내려다보면, 캔버스와 물감의 흔적이 겹겹이 놓인 작업 공간이 단출하게 펼쳐진다.

2층 문을 열면 야외 통로를 거쳐 별채로 이어진다. 이곳은 아카이빙 공간으로, 회화, 드로잉, 조각 등 수십 년에 걸친 작업이 시기별로 정확히 정리되어 있다. 서용선은 1980년대부터 포장 방식, 배열, 라벨 하나까지 직접 세심하게 관리해왔다. 이 정돈된 체계는 단지 보관을 위한 질서가 아니라, 작가의 삶을 차곡차곡 기록해온 방식이자, 오랜 세월을 통해 몸에 밴 태도와 습관이 드러나는 풍경이었다.

서용선의 회화에서 색과 선, 형태와 구성은 단순한 시각적 장치가 아니다. 감정과 태도가 물감처럼 배어 있다. 그는 원색을 과감하게 사용하고, 한 번에 그은 선으로 화면 전체의 긴장을 조율한다. 선은 대상을 묘사하기보다는 감정을 찌르듯 뻗어나가고, 형태는 왜곡을 통해 불안이나 긴장을 드러내기도 한다. 그의 화면은 고요하게 머무르지 않고, 요동치며 앞으로 밀고 나아간다.

그는 특히 붉은색을 가장 편안하게 느낀다고 했다. 그림은 자신에게 감정을 해소하는 통로이며, 붉은 색채는 그 감정을 가장 직접적으로 분출하게 하는 도구라고 말했다.

서용선의 작업은 평면 회화에 머물지 않는다. 그는 추상과 구상, 입체와 평면을 넘나들며 하나의 언어로 일관된

태도를 이어간다. 마치 한 문장을 천천히 써내려가는 사람처럼, 그의 작업은 장르와 형식을 넘어 하나의 목소리로 이어져 있다.

서용선은 미술이 세상의 빛뿐 아니라 그늘을 비춰야 한다고 말한다. 그는 한국 미술계가 역사적 사건이나 인간 내면의 갈등을 회피해온 분위기에 대해 안타까운 시선을 갖고 있다. 국립현대미술관조차 작품의 축적이 부족한 현실에서, 그는 회피되어온 질문들을 자신의 방식으로 마주해야 한다는 책임감을 느낀다.

시민의 삶에서 시작한 작가의 시선은 자연스럽게 역사로 이어졌다. 분단, 산업화,

민주화의 거친 흐름 속에서 쌓인 감정의 결, 도시 풍경 아래 눌려 있던 정서의 단층들이 화면에 스며든다. 익숙한 형상 속에서도 흔들린 선과 어긋난 시선은 긴장감을 자아내고, 색은 인물을 감싸며 화면의 구조를 지탱한다. 인물을 통해 시대를 이야기하지만 연민을 유도하거나 미화하지 않는다. 그의 화면은 시대를 감각하는 한 인간의 응답이다. 서용선의 그림은 말하지 않지만 감정을 강하게 환기시킨다. 무표정한 얼굴, 멈춘 듯한 몸짓, 말없이 화면을 응시하는 눈동자.

그는 감정을 설명하거나 강요하지 않는다. 그 대신 정면으로 서서 조용히 마주 보게 만든다. 말보다 직관이, 해석보다 체감이 먼저인 회화이다.

서용선은 말없이 자신의 몫을 다하며, 매일 같은 자리에 서서 끈질기고 묵묵하게 그림을 그린다. 집중력과 성실함은 화면 깊숙이 남아있다. 말보다 태도가 먼저인 이 사람의 결심은 작업실 곳곳에 배어 있다. 작업실 한켠, 차를 우려내는 공간 뒤편 바닥에는 자화상 한 점이 옆으로 뉘어져 있었다. 흑백의 색채, 담백한 구도, 극적인 연출 없이 조용히 놓인 이 자화상은 과시 없이 인물을 담아냈다. 그것이 서용선이라는 사람을 정확히 보여주었다.

비는 그치지 않았고, 작업실을 나서며 돌아본 그 공간은 단순한 창작의 장소가 아니었다. 붓은 멈추더라도, 그가 화면에 남긴 선과 색은 여전히 시대를 응시하고 있었다.

09-0310마고성 사람들(Mago People)

109x79cm
Acrylic on paper
2009

09-0120마고성 사람들(Mago People)

109x79cm
Acrylic on paper
2009

09-0314마고성 사람들(Mago People)

109x79cm
Acrylic on paper
2009

인간에 대해
가장 진심인
사람들 풍경

그는 우리 화단에서 가장 이색적인, 그리
고 사람 모습에 진심인 작가이다.

작가는 조심스럽게 사람들의 표현이나
일들이 매우 부담스럽다고 했지만, 2008
년 작품 제작을 위해 서울대 미술대학 교
수직을 서슴지 않고 내려놓은 드문 엉뚱
한 작가이다.

그리고 뉴욕, 베이징, 베를린, 호주 멜버
른, 국내의 진도 등으로 유랑하며 작업을
벌이고 있다.

방랑벽이 유독 심한 작가. 소설가로 치면
세계를 떠돌며 작업을 하는 무라카미 하
루키 같은 작가이다.

비록 지금은 양평의 큰 대형 작업실에서
엄청난 규모와 양의 작업을 하고 있지만,
그는 누구보다도 사람에 관해 진심인 작
가이다.

뉴욕의 지하철을 왕복하며 스케치로 사람 사는 풍경을 샅샅이 끄집어 내기도 하고, 독일, 중국 등을 체류하며 사람들을 그린다.

작가는 단종과 사육신에 관한 역사성에서 출발하여 도시의 풍경 속 사람들의 표정과 인간 군상을 거칠고 강인한 제스처로 담아낸다.

그의 모든 주제는 사람이다. 인종과 지역은 달라도 모두가 사람 사는 모습에 관한 표정이다. 표현 기법이나 형식은 전형적인 신표현주의처럼 주관적인 색채로 감정이나 격정이 묻어난다.

독일의 어느 공원 앞에서 노래를 부르는 두 사람, 마치 거리 공연을 하는 이 표정에는 붉은색으로 도발적이다. 신체의 비례나 크기, 형상도 이 혼자의 인물 그림처럼 종종 그리고, 사람 중심으로 배경은 생략 혹은 단순화, 철저하게 무시된다.

그 필선들은 굵게 그리고, 원색적이며 강렬한 색채와 투박하고 굵은 선으로 이른바 서용선 스타일을 만들어냈다.

그는 평면에서 입체까지 호기심도 참 많다. 그리고 툭하면 자화상까지, 그는 그렇게 우리에게 도시의 풍경이 주는 인간의 삶을 명확하게 돌아본다.

아니, 그 각각의 도시인들의 표정이 어떠한가를 특별히 그의 붓터치로 저항적으로 관찰하라고 주장하며 우리에게 말을 건넨다.

비록 그의 표정은 무뚝뚝하고 비폭력적이지만, 뜨겁고 강렬한 서용선은 표현주의 화가이다.

때로 그 인상은 무심한 듯한 우리의 가슴을 뭉클하게도 하는 것이 우리가 그를 크게 주목해야 하는 이유이다. 무엇보다 서용선은 사람들이 사는 모습을 적극적으로 담아내는 집착과 풍경을 노골적으로 드러낸다는 사실이다.

그 배경과 풍경은 한국뿐만 아니라 사람들이 사는 세상, 즉 세계이다. 그것도 그려내는 방식 또한 장식적이지 않고, 투박할 정도로 독창적이다.

아름답게 묘사한다든가, 명암을 중시한다든가, 구성을 중시한다든가, 이 풍경이 아름다운가, 아니 안 아름다운가에 차등을 두거나 구별하지 않는다.

그는 오직 사람들의 표정과 몸짓에 주목한다. 원근법도 없이, 지하철에서 길을 건너는 길목에 정지하거나 사람들이 사는 곳이라면 그의 눈길은 정확하게 사람들의 진정성과 풍경에 집중한다.

그래서 그림은 거칠고, 때로는 섬세하지 않은 화풍이 미완성처럼 흔적을 모두 남겨준다.

그의 시선에 아름다운 풍경을 아름답게 묘사하는 것이 목적이 있는 것이 아니다. 그 장소와 시선에 그런 사람들의 모습을 증거하는 것이다.

양평 산언덕 작업실에는 게오르그 바셀리츠의 아틀리에처럼 강렬하고, 조각들이 마감질을 기다리고 있다.

하지만 그 엄청난 규모와 많은 양의 드로잉, 입체적인 나무 작업과 작품을 제작하는 기법과 테크닉에서 사람 냄새가 난다.

그의 화폭 속에 등장하는 그 연도와 날짜는 그림에서 매우 중요한 비밀스러운 코드 같은 의미를 지니고 있다.

그가 파란색으로 날짜와 연도를 써넣었을 때는, 그 그림 속에 그려진 파란 색채의 때와 일치한다.

그것이 녹색일 경우에는 녹색의 그림 풍경이 등장하거나, 컬러가 등장했을 때의 그 날짜를 지칭한다.

물론 붉은색도 마찬가지다. 그만큼 작가는 자기만의 풍경의 시그니처와 위치와 장소를 이렇게 서명처럼 기록한다.

수천 장의 드로잉과 노트, 그리고 메모는 그가 얼마나 작업에만 가열차게, 창작에 열중하는가를 극명하게 보여준다.

불량기 있던 돈암동과 정릉의 어린 시절, 아버지는 한때 일본에서 운수업을 하셨었고, 이후 서울로 돌아와 정릉에서 어려운 환경이었다.

네 번 재수하여 결국 서울대학교를 들어갔지만, 그는 원래 꼭 미술을 하고 싶지는 않았다고 했다. 그는 서울대 교수가 되었다.

대학교수를 원했다기보다는, 오히려 그의 어머니가 월급쟁이 생활을 하는 것을 너무너무 부러워했기 때문에 월급 받는 아들이 되고 싶었던 것이다.

모두가 꿈꾸는 대학교수가 되었지만, 20년 정도 근무하고 서울대학교 교수 자리를 그는 버렸다.

그리고 그가 꿈꾸던 전업 화가. 세계를 오가면서 인간, 사람들의 모습을 찾아 나섰다.

그 옛날 천경자 화백과 김환기 화가가 홍익대학교에서 교수 자리를 버리고 전업 작가가 된 것과 강렬하게 오버랩된다.

작품으로 꽉 찬 그의 작업실 계단을 오르내리며, 머지않아 우리는 그를 자랑스럽게 생각하고, 세계는 그를 가장 주목할 한국 작가 하나로 기억하고 사랑할 것이다.

MASTERS&

송인헌

풍경,
그 컬러의
들판에 선

지베르니

90x90cm(50호)
Oil on canvas
2024

지베르니

90x90cm(50호)
Oil on canvas
2024

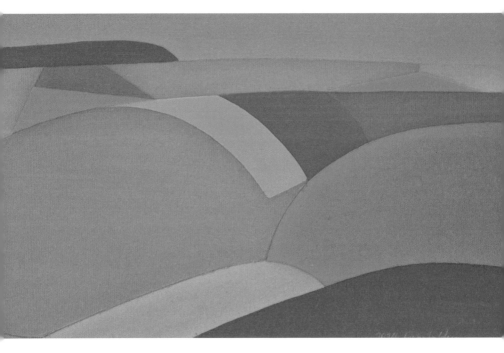

지베르니(봄)

20호 M

풍경,
그 컬러의
들판에 선

추억이 있는 풍경으로 자신의 작품 세계
를 구축한 송인헌은 변이된 색면과 추상
으로 '제1회 하인두 미술상'을 수상했다.
부상으로 파리에 3개월을 체류한 작가는
파리 근교 클로드 모네가 작업하던 지베
르니에서 영감을 받은 풍경을 공개했다.
바로 그것이 유럽의 전원과 추상적 색면
이 공존하는 작품들을 '컬러의 들판'으로
풀어낸 것이다.
자신 스스로의 이야기를 단순한 색과 면
으로 담아내는 작업이라고 말하는 작가
는 시공간을 초월한 우주와 인간의 공간
사이에 맺어지는 관계를 색면 추상으로
표현해왔다.
초기 송인헌의 작품은 「내가 화면에 그리
는 모든 색조에서 마치 음악의 화성과도
같은 살아 있는 색의 화음이 연주되어야
한다.」라고 일찍이 야수파의 화가 마티스
가 희망했던 것처럼 조형적이었다.
적어도 그림이란 평면 속에서 모든 음악
처럼 색채와 구성, 그것들을 바탕으로 한
모든 요소가 전체적인 하모니를 이루어

야 한다는 것이다. 송인헌의 초기 회화에서 지금까지의 작업을 보면 그는 마티스가 추구한 그림 속의 질서와 규율을 가장 이상적으로 추구한 작가로 보인다. 특히 그의 풍경 속에 나타난 구도와 형태, 그리고 색채를 보면 그가 얼마나 하모니에 열중했는지를 명백하게 보여준다. 그의 회화의 테마는 대부분 풍경과 정물이 주조를 이루고 있다. 그러나 이 두 개의 주제 속에서 우리는 공통적인 하나의 특징을 발견할 수 있는데, 그것이 바로 절제된 색채의 아낌과 생략된 단순성이다. 어떤 풍경이든 혹은 어떤 정물이든 그의 화면에는 흐트러짐과 산만함의 공간이 없다. 물론 초기 그의 그림에는 거칠고 일부러 화면의 단순함을 피하기 위해 스크래치와 바탕의 밑색을 표면에 드러내려 애썼다. 그리하여 물감의 포개진 층으로 발라진 물감의 작은 터치들이 많아지고, 바탕의 색들은 무채색 톤으로 일어나면서 화면은 까칠한 뉘앙스를 주고 있다.

그는 단순성이 가져다주는 미적 요소에 매혹당했다. 아마도 그 가운데 프랑스의 화가인 베르나 카틀랭이나 미셸 앙리의 감성적이고 정적인 작품의 매력을 흥미 있게 본 것 같다. 이후 그가 택한 화면의 구성과 방법은 파랑, 빨강 등의 보색 혹은 같은 색상의 계열을 배치하면서 화면을 나누고, 생략하면서 나름의 공간으로 정리하는 것이었다. 화면 속에는 그가 추구하는 단순성과 색채의 과정에서 카틀랭의 구성법의 영향을 감추지 않았다. 그러나 점진적으로 그는 추상적 공간으로 풀어내면서 자신의 형식을 보여주기 시작했다. 풍경은 그러한 시점에서 매우 중요한 시각 체험의 모티브가 되기도 했다.

90년대 송인헌의 회화는 일상적 풍경과 정물을 조합하는 것에서 출발했다. 더 구체적으로는 프랑스 화가 카틀랭의 정물화에 영향을 가장 직접적으로 보여주었다.

초기의 그런 영향은 정물화에서 나타났으나 송인헌만의 스타일로 전환하는 데 충실하게 정착했다.

창가에서 바라다본 풍경 속에 꽃과 정물을 담아내는 구도와 형식을 가졌지만, 그녀는 2010년을 전후하여 추상적인 구성을 바탕으로 한 평면으로 시점과 무게를 옮기면서 작가는 색면의 컴포지션에 몰입했다.

내면의 이야기를 단순한 색과 면으로 담아내며 시공간을 초월한 우주와 인간의 관계를 색면 추상으로 표출했다.

작품의 단순화된 색면은 작가의 심리적 해석을 통해 고독, 고요, 명상의 맥락으로 되살아났다.

작가의 심리를 압축한 풍경, 컬러의 들판은 '추억이 있는 풍경' 작업이다. 내게 추억이란 유유히 흘러가는 시간이 남긴 흔적, 기억, 향수와 같은 단어를 아우른다.

집과 바다, 들판의 풍경이 있고, 동시에 대담하게 분할된 조각보에서 영감을 얻은 색면이 전면을 차지하며, 구상과 추상이 공존하는 이중적 특성이 드러난다. 나는 여행지에서 느낀 그곳의 냄새, 색, 온도 등을 화면에 담으려 했고, 평화로운 그 순간의 행복감이 마음 깊은 곳에 찾아들면 그것을 색과 이미지로 조형화시켰다.

그것은 작가의 여행 체험과 함께 음악을 들으며 상상의 나래를 펼쳐 작업하는 고독한 순간들로, 작가가 우주 속에서 행복에 잠기는 가장 아름다운 순간이다.

파리에서 체류하고 온 작가는 환상적인 하늘과 너무도 아름다운 꽃과 정원의 모습에서 영감을 받아 그린 작품들은 파리 근교 모네의 집 지베르니를 다녀와서 탄생한 '컬러의 들판' 작품의 영향이 돋보인다.

추상 정신과 형태와 색채를 가장 이상적으로 표현한 작가는 그리스의 쪽빛 바다가 보여주는 환상적인 색채, 블루, 그린 등의 만남이 그의 풍경 작업의 백미이다.

거침없이 화폭에 울려 퍼지는 색과 형태의 만나는 절정의 순간을 보여주는 유럽 전원 풍경과 색면 추상이 결합한 '추억이 있는 풍경', 그녀의 구성법은 위의 화면은 정면에서 바라다본 모습이고, 아래 하단의 풍경은 위에서 내려다본 풍경을 화면에 병치시키는 구성으로, 일종의 동양화에서 종종 보이는 부감법이다.

작가는 대립하는 것들의 세계에 대해 생각하는 추상과 구상, 자연스러운 것과 인공적인 것, 존재와 부재 등의 대립을 한 화면에 아울러 내면서, 세상은 거칠지만 봄날 평화스런 들녘의 풍경을 보는 사람들에게 더할 나위 없는 시각적 즐거움을 선물한다.

MASTERS&

심문섭

영혼과
정신의 기억,
파도의 흔적

COLLECTION

The Presentation

91x91cm
Oil on Canvas
2017

The Presentation

91x91cm
Oil on Canvas
2018

The Presentation

162.2x130.3cm
Oil on Canvas
2016

영혼과 정신의 기억,
파도의 흔적

심문섭 작가는 붓질을 끝없이 반복하며
캔버스 안에 새로운 평면과 조화로운 세
계를 만들어내는 작가로 불린다.

작가는 처음 입체 작가 〈목신〉으로 출
발하여 평면과 입체를 넘나들고 있다.

후기 그의 작품 세계는 특별한 단색조 회
화 작품에 장면과 생명이 고요하게, 그리
고 우아하게 살아 숨 쉬고 있다. 그의 화
폭에 나타난 붓터치는 주의 깊게 살펴보
면 천천히, 빠르지도 않은 자연의 숨결이
조용히 감지된다.

그것은 그의 기법과 무관하지 않다. 심
문섭의 작품은 유성 물감을 칠한 바탕
위에 수성 물감으로 붓질이 지나가면서
미묘한 물성의 차이로 인해 혼합되거나
섞이기도 하고, 거부 현상의 반발이 드
러난다.

그것은 마치 조각가의 수행과 다르지 않
은데, 자세히 보면 수없이 반복된 붓질은
바탕을 돌출과 침잠으로 교차하며 반복
되는데, 정말 우연이 아닌 마치 연속적으
로 밀려오는 남해의 바다 풍광과 크게 다
르지 않다.

그래서 우리는 심문섭의 작품 세계에서의 회화가 바다의 풍경과 그 이미지를 강렬하게 상상하게 된다.

우리가 그의 고향 통영의 앞바다를 떠올리는 이유이다.

캔버스 위에 붓이 지나가며 서로 만들어내는 풍경은 단연 그가 태어난 고향 통영, 밀려가는 파도의 모습과 흡사하다. 이미 그는 오래전 조각가로서 나무, 흙, 물, 돌, 풀 등 다양한 소재를 그의 입체 작품에 충분히 활용해 담아왔었다.

그러나 지금 그는 캔버스 위에 자연이 가져다주는 파도의 생성과 소멸의 정경과 시간을 품고 있는 것이다.

작가는 인터뷰에서 이렇게 소망한 바 있다.

"나는 살아 있는 물고기처럼 퍼덕이는 생동감으로 끊임없이 성장하고 변화하는 의미의 흐름을 담아내고 싶다."

그가 조각가에서 평면 회화의 세계를 넓히기 시작한 이유도 여기에 기인한다.

물론 프랑스의 아틀리에에서 작업하던 시절로 귀결되지만, 주어진 작업의 환경과 한계 속에서 작가적 표현을 확장해야 했기 때문이라고 했다.

이렇게 심문섭의 회화에는 수없는 수행 같은 붓질이 반복되어 그만의 형상이 탄생한다.

붓질을 끝없이 반복하여 순환과 반복의 자연, 그 파도의 풍경과 경치를 통해 단순한 색조에 예술가의 영감과 감성을 올려놓는 것이다.

그 영감의 섬세한 붓질을 보라. 눈에 그려진다. 상상해보자. 너무나 밀물과 썰물의 파도의 스틸 사진과 닮아 있지 않은가?

그것이 심문섭 회화 작품이 주는 침묵적인 메시지, 즉 "생성과 소멸, 존재와 시간, 응집성과 개방성, 공존성과 가변성"을 심문섭의 작품들이 품어내고 엮어내고 있는 것이다.

한때 심문섭 작가는 20대 후반, 30대 초반 시절, 한국 아방가르드 협회 AG 그룹에 참여하면서 전위적인 작가로 실험적인 작업과 표현을 거친 주요한 작가였다. 파리 청년 비엔날레라는 국제전에 수차례 참여하면서 세계적인 미술 현상과 흐름 속에서 그의 예술 세계는 펼쳐졌다.

이런 오랜 경륜과 경험에서 캔버스 위에 나누어진 공간의 반복적인 그리기 행위를 통해 푸른 색조의 스펙트럼이 확장 형성된 것이다.

이 푸른 색조가 특징적인 심문섭 작가의 회화 시리즈에는, 작가가 입체를 통해 추구했던 확장성과 무한성이 사려 깊게 연결되어 있다.

작가의 다음 자전적인 발언은 그의 회화 작품의 근원이 어디에 있는가를 상징적으로 웅변해준다.

"나는 그림에 담긴 깊이, 애매성, 리얼리티, 허구성 같은 풍부한 조형성이야말로 바다의 생리를 닮았다고 생각한다. 나는 캔버스라는 사각 틀 위의 그리는 행위에 의해 사라지거나 덮여버려 찾아내기 어려운 무엇이 한층 더 깊게 드러나길 바란다. 감추는 것과 드러내는 것을 반복하며 붓을 들고 긋기를 계속하는 행위는 끌로 나무를 내려치던 일처럼 낯설지 않다…. 고정된 틀을 벗어나는 자유로움은 마치 밀리고 밀려오는 파도처럼 연속성을 드러내고 있다."

그의 회화적 풍경은 추상적이지만 구상적이다. 축약된 대상을 드러내면서 그 자연의 의미도 작가로서 새롭게 정의하고 만들어낸다.

그가 최근 집요하게 추구하는 평면의 분할된 이미지의 화해를 통해 이끌어낸 '더 프레젠테이션 The Presentation' 회화 시리즈는 삶의 성찰과 수행, 그리고 자연에서 일어나는 파도의 운동성과 에너지의 마지막 결정체, 바로 그것이 심문섭 회화의 철학적 정신의 결정체이다.

MASTERS&

이강소

가장 회화적인
붓질에 대한 물음

UNTITLED - 95107

162.2x130.3cm(100호)
Oil on Canvas
1995

가장 회화적인
붓질에 대한 물음

이강소는 한국 현대미술의 선구적인 예술가로, 중요한 전위적인 행위예술과 설치 작품으로 작가로서의 입지를 굳힌 드문 작가에 속한다.

1965년 서울대학교 회화과 졸업 후 일찍부터 전위적 예술 운동에 참여해 왔으며, 1970년 당시 주류를 이루던 화단에 반기를 든 예술가들이 모여 결성한 '신체제'(1969-1976)의 창립 멤버로 활동했다. 이어서 아방가르드 그룹(AG, 1969-1975), 서울비엔날레(1974), 에꼴 드 서울(1975-1999)에서 현대미술 운동을 이끌었으며, 1974년부터 1979년까지는 대구 현대미술을 살린 기획자로도 명성을 알렸다.

이후 작가는 제9회 파리비엔날레(1975)에 참여했고, 분필 가루로 둘러싸인 나무 모이통에 묶어 둔 닭이 남긴 흔적을 살피는 개념적인 작품을 선보이며 서서히 국제적 작가로 평가받았다.

'흔적 남기기(mark-making)'의 형태로 변화하는 세상 속 인간 존재의 덧없음을 인식하고, 물질에 대해 탐색하며 창조적 에너지의 표출 가능성에 주목했다.

대표적으로 이강소는 낡은 탁자와 의자를 1973년 명동 화랑에서 열린 첫 개인전

에 퍼포먼스 작품으로 설치했다. 그 타이틀은 '소멸 - 화랑 내 선술집'.
당시 전시장을 방문한 사람들이 그곳에 앉아 막걸리를 마시고 담소를
나누는 행위가 그대로 작품으로 재현된 것으로, 이강소 예술의 개념
중심을 보여주었다.

이강소는 기본적으로 장르와 창작의 분야도 설치와 조각, 회화를 넘나
드는 전전후 예술가 기질을 타고나기도 했다.

또한 판화, 영상, 사진, 행위예술 등 다양한 매체를 넘나들며 끊임없는
예술적 실험과 더불어 다양한 미디엄과 재료를 활용했으며, 이미지,
텍스트, 오브제를 넘나들며 개념과 실험성을 가진 작가로 그 작품세계
를 인정받았다.

1981년의 이강소 개인전 『이강소: 풍래수면시(風來水面時)』도 그의 작
업 중 빼놓을 수 없는 중요한 작업으로 주목받았던 전시이다.

이 시기에 이르러 작가는 '붓질'이라는 행위에 주목하기 시작했는데,
화선지 대신 캔버스를, 먹 대신 물감을 사용하며 전통과 현대를 결합
하는 정체성을 구축했다.

이 작품들의 형식은 캔버스 위에 간결하고 거침없이 역동적인 붓질로
그려진 새, 사슴, 배, 산, 집 등의 이미지를 간결하게 생략된 이미지로
담아내는 '이강소 브랜드'를 창출했다.

작가는 여기에서 이우환이나 톰블리가 가진 선의 역동성과 제스처에
서 "내 작품은 내 존재의 증명이 아니다. 새로 보든, 산으로 보든, 집으
로 보든, 보는 이의 자유다. 나는 멍석만 깔 뿐이다."라고 했다.

작가는 그의 그림 속 형상을 오리로 보든, 배나 사슴으로 보든 상관없
다고 했다. "동네 사람 하나가 여자 누드 같다고도 하던데 그것도 상관
없어요." 그건 보는 사람이 인지하는 순간 사라지는 환상, 가상의 세계
라고 규정한다.

그것은 회화 작품으로 대형 캔버스에 서예적 기법을 연상시키는 도상
을 펼쳐 놓은 2010년 이후 '청명' 연작 중 그가 해온 일관된 세계이다.

그러나 무엇보다 이강소 최고의 예술적 작품 세계는 "일필휘지의 역
동적인 붓질과 대담한 여백은 선의 아름다움과 비움의 미학"일 것임이
분명하다.

그는 유명 갤러리 타데우스 로팍 갤러리와 전속으로 있으면서 "동아시아의 전통적인 철학과 미학을 기반으로 고유의 직관적인 작업방식을 구축하고, 1970년대 초기의 획기적인 퍼포먼스부터 현재의 작업까지, 그는 회화와 조각의 형식을 끊임없이 탐구하며 새로운 시각 어법을 확립해왔다"라는 최고의 평가를 얻고 있다.

이강소는 "호흡과 신체 감각, 그리고 동아시아 철학에서 말하는 기(氣) 또는 생명 에너지의 흐름이 자아내는 리듬에 따라 획을 교차"시킨다. 회화를 통해 "인간과 비인간, 물질적 과정과 인지적 수용, 그리고 작가와 관객 간에 이루어지는 상호연결성"에 몰입한다.

그는 작가의 사색이 그의 작품에 정신과 근원의 깊이를 보여주는 것임을 증명하고 있다.

그러나 작품이 작가 존재의 증명은 아니라고 생각한다.

그래서 작품 속 이미지를 "새로 보든, 산으로 보든, 집으로 보든, 보는 이의 자유다. 나는 멍석만 깔 뿐이다."

"수묵 하는 양반들도 대나무를 칠 때 끝없이 연습"하듯이, 무수히 많이 연습 후 생각할 겨를도 없이 감정이입 없이 획을 그을 때 상당히 멋진 작품이 가능하다고 신뢰한다.

작가는 그것을 "위대한 시인이 시를 쓸 때 '쓰지 않는' 기교를 즐기는 것처럼, 그도 매 순간마다 조금씩 낯선 저에 의해 '그려지는' 회화들, 그리고 매 순간마다 조금씩 낯선 저에 의해 문자처럼 '써지는' 회화들"을 기대하고 희망한다.

그래서 화가 이강소는 자신이 가장 경계하는 것이 '습관적 붓질'이라고 했다. "작가는 자기 파괴에 소홀하면 안 된다. 계속 변하지 않으면 골동품이 된다."라는 철학을 가지고 있다.

그는 요즘 안성의 회화 작업실에서 아무 계산, 의도, 감정이입 없이 그저 '그려질' 때까지 아주 많이 획을 연습한다고 했다. 자신을 유혹하는 색을 찾는 실험도 진행 중이라고 했다.

작가는 여전히 관습에서 벗어나고자 몸부림치며, 이제는 '회화란 무엇인가'에 대해 색채와의 화해를 가늠하고 있다. 60년 가까이 해온 작가의 진정한 속마음, 어쩌면 그것은 붓질로 뒤덮인 색채인지도 모른다.

MASTERS&

이건용

한국의 잭슨 폴락, 이건용의 액션과 페인팅

COLLECTION

Bodyscape 76-1-2019
신체의 자유

60x30cm(비규격)
Acrylic pencil on paper
2019

Bodyscape76-1-2019

27.7x45.7cm
Acrylic on paper
2019

평론

한국의 잭슨 폴락,
이건용의
액션과 페인팅

독일의 변증법으로 알려진 철학자 헤겔
은 "모든 예술은 종교의 상태를 동경한
다"라고 했다.

동부 이촌동 작업실에서 만난 80대 후반
의 이건용 작가는 가장 경건하고 숭고한,
맑은 영혼을 가진 예술가, 실제 그런 작가
였음을 나는 이제사 고백, 기록한다.

짧지 않은 이야기와 영상 촬영을 하는 동
안, 그는 피로함도, 불편함 기색도 없이
너무나 기쁘고 행복한 표정으로 실제 창
작하는 모습을 모두 보여주었다.

선생님의 장난기스러운 인상과 표정에서
평안함은 물론, 자애로운 유머러스한 웃
음까지도 마치 목사님 아들로서의 인성
과 거장의 품격이 그대로 묻어났다.

나는 왜 이런 작가가 더 일찍 찬사와 조
명을 받지 못하였는지, 하면서 늦게, 정말
벼락같은 축복을 받았는지 이해도 수긍
도 할 수 없었다.

하기사 세상의 모든 스타들의 탄생 뒤에
는 그러한 미스터리한 비밀과 스토리가
부지기수인 것이 사실이지만 말이다.

그는 1942년 황해도 사리원에서 태어나 홍익대학교 미술대학을 졸업하면서 한국의 대표적인 실험미술 작가와 전위 예술가로 활동했다.

1969년에는 S.T(Space and Time) 그룹을 조직하고, 한국 아방가르드협회(A.G) 작가로 활동하며 전위적 예술 흐름의 선봉에서 작품을 발표했다.

부친은 평생 남을 도와주는 것을 행복으로 생각하는 청빈한 목사였고, 어머님은 간호사였다고 했다.

조숙하게 철학적이면서 사색적이었던 이건용 작가는 사춘기 고등학교때부터 이미 어른들 옷차림으로 위장을 하고, 철학 세미나에 참여하는등 별스러움을 드러내며 예술을 생각했다.

"내가 관심을 갖고 있는 것, 행위 미술, 이런 것들은 다 쓸모없는 일인가? 과연 나는 현대 미술에 쓸모 있는 사람인가?"를 고민하며, 의사가되기를 염원했던 어머님의 심경을 헤아렸다. 아버지는 없는 살림에도필리핀 등 동남아 가난한 국가에 50여 채의 집을 봉사로 지어주는 선행을 아끼지 않았다.

70년대 주목할 만한 그런 해프닝과 퍼포먼스를 ST 그룹으로부터 같이성장해온 작가 이건용은 군산대학교의 교수로 정년할 때까지 상업적이고 경제적인 것보다는 자신의 예술 행위와 신념 외에는 별다른 욕망과 관심을 보이지 않았다.

오로지 그 예술의 순수성과 행위예술의 깊은 존재와 무엇이 쓸모 있는가에만 몰입했다.

그리하여 그는 1960년대부터 "서구 미술의 국제적 흐름을 비판적으로 수용하며, 전통적 회화 방식을 넘어 신체의 움직임과 행위를 작품에 적극적으로 반영하는 행위예술과 개념미술"을 이끈 작가로 평가되었다.

그러던 어느 날, 청년 퇴임을 하고 이건용 선생님의 예술 세계에 깊이탐닉하고 빠져들었던 천안의 A 갤러리의 대표가 전위적인 작업을 하시는 데 도움을 주고 싶다고 해서, 이건용 작가는 정년 후 천안에 8년정도 작업실에서 혁신적인 모든 작업들을 다 해나갔다. 그 작품들은무려 2,700여 점에 달했다고 했다. 문제는 선생님은 목사님의 아들로

서 장로의 입장에 있지만, 후원자인 갤러리 대표 내외는 독실한 불교 신자였다. 그때 선생님은 그 종교적인 차이에 섭섭함을 말했고, 이후 갤러리 대표 내외는 기독교로 개종을 했다. 참 의미심장한, 종교를 초월한 작가와 후원자의 의리 스토리이다.

그때 이건용 작가는 평생 소원이 뉴욕의 구겐하임에서 전시를 했으면 좋겠다는 것이었다.

이후 선생님과 갤러리 대표 내외는 열심히 만나 기도하며, 수시로 함께 소원을 들어달라고 모든 정성을 서로 다했다고 한다.

심지어는 이건용 선생님의 예술세계와 약력을 앞뒤로 인쇄해서 4만 장의 전단을 가지고 뉴욕 첼시 거리로 가서 그 전단을 모두 다 나눠주었다.

물론 그러한 기도는 이외에도, 독일에도 가서 같이 구겐하임의 꿈이 이루어지도록 목사님들과 함께 기도를 드렸다고 했다.

10여 년 전, 그 당시 독일과 영국, 뉴욕과 LA에서는 한류와 한국 K팝과 문화에 대한 관심이 크게 일어났다. 김구림과 독일, 런던 테이트 미술관에 대한 관심, 그리고 구겐하임과 LA 전시 등은 모두 그러한 것이 배경이 되었다.

여기에는 미술과 신체를 매개로 했던 한국의 독창적인 예술 세계의 70년대 전위예술이 주목을 받은 것이다. 국내외 미술계에서 그에게 집중한 예술적 평가와 특징은 몇 가지로 요약된다.

먼저 신체와 예술의 결합이라는 사실이다. 무엇보다 이건용 작가는 자신의 신체, 몸을 예술적 도구로 활용하여 캔버스 위에 직접 몸짓의 흔적을 남기는 '신체 드로잉' 시리즈가 대표작이 되었다.

팔을 좌우로 휘두르며 그림을 그리는 방식은 작가의 의도와 우연이 결

합된 결과물로, 신체의 움직임이 곧 작품의 본질이 된 것이다.

초반에는 입체와 설치 작업을, 이후에는 '실내 측정', '동일 면적', 그의 행위예술로 가장 유명해진 '달팽이걸음', '장소의 논리' 등 독창적인 퍼포먼스를 그는 멈추지 않았다.

캔버스 뒤에서 팔을 뻗어 선을 긋거나, 캔버스를 등지고 팔만 움직이며 드로잉하는 등 새로운 미술 형식의 행위예술은 그 독특한 방식으로 크게 주목을 받았고, 그의 작품은 눈이 아닌 몸의 움직임으로 탄생되었다. 이건용 작가는 신체와 공간, 행위와 예술의 경계 속에서 예술의 쓸모와 가치의 물음을 외롭게, 조용하게, 신앙으로 싸워 온 것이다.

그리고 이러한 스타 탄생의 배경에는 자신의 행위예술에 대한 신념을 흔들리지도, 지치지도 않으면서 싸워온 믿음의 승리가 있다.

1947년 마룻바닥에 편 화포 위에 공업용 페인트를 떨어뜨리는 '드리핑' 기법으로 하루아침에 유명해진 미국의 화가가 있었다. 그가 액션페인팅의 잭슨 폴락이었다.

그는 바닥에 천을 놓고 막대기에 물감을 묻힌 뒤에 흩뿌리는 방식으로 자신의 그림을 완성했다. 그는 이렇게 완성된 그림에서 물감이 어떻게 어디에 떨어지는지 전혀 관심이 없었다고 했다. 오로지 내가 그림을 그리고 있다는 행위가 중요한 것이라고 했을 뿐이다.

이건용은 화폭 뒤편에서 물감을 가지고, 보지도 않고 붓으로 수없이 그림을 그려낸다. 그에게도 그림을 그린다는 행위만 절대적으로 중요했다. 내가 그를 한국의 잭슨 폴락이라고 명명하는 이유이다. 회화로서 '우연성'과 새로운 형태의 회화 탄생이라는 측면에서, 이건용 작가의 스타 탄생은 목사인 아버지의 기도와 하나님의 특별한 은총의 봐주기이자 특혜임은 이론의 여지가 없다.

스타는 이렇게 운명적으로 탄생하기도 한다. 물론 이 모든 특혜가 전적으로 아버님 때문만은 아니지만.

MASTERS&

이명호

카메라로 그림을
그리는 별종 화가

COLLECTION

그는 나무를 찍지 않는다

❝

사진작가 이명호는 사실 등대지기나 우편배달원이 되고
싶었단다. 눈에 띄지 않지만 누군가는 꼭 있어야 하는 자
리에서 조용히 빛을 전하는 사람. 부모님이 계시지 않았
더라면 정말 그렇게 살았을 거라고 했다. 오래 보고, 오래
머물고, 오래 견디는 방식으로, '들어냄'과 '드러냄'에 탁월
한 사진 작가. 쌍문동의 손수 꾸민 작업실에서, 사진작가
이명호가 조용히 나무 이야기를 꺼냈다.

아랄리아 식물 화분이 놓인 테이블에 앉아 마주한 그는 눈
빛도, 웃음도, 생각도 맑았다. 말투는 또박또박했고, 표현
은 단정했다. 천진함과 순수함이 짙은 인상 너머 또렷한
목적의식이 함께 있었다. 사람을 매료시키는 투명한 교감
이 이야기 안에 흘렀다. 그 사람의 방식은 사진도 닮아 있
다. 구조는 간결하고, 말은 분명하고, 장면은 여백 속에서
울림을 만든다.

2004년 어느 날, 대학원 교정에서 이명호는 서양화과 앞
잔디밭에 앉아있었다. 사진과 회화의 분리와 결합을 허니
콤 구조로 설명하는 이론을 연구하던 중, 나무 하나가 말
을 걸어오더란다. "나를 좀 봐. 멀리서 찾지 마. 여기 내
가 있잖아." 그 나무는, 사진의 재현이라는 개념을 입은 형
상처럼 다가왔다. 서른 살의 사진작가 이명호, 그리고 그
의 '나무 (tree)' 시리즈의 첫 작업이 세상에 태어난 순간이
었다.

자신의 사진이 잡지 표지에 실리며 정식 데뷔를 하기도 전에 주목을 받았고, 예술 대학을 수석으로 입학해 박사 과정까지 무상으로 다녔지만, 그는 예술에 특별한 꿈이 없었다고 고백한다. 다만 좋아하는 일들을 이어가다 보니 작가가 되었고, 사진은 결국 말보다는 맥락으로, 설명보다는 거리와 배치로 응답하는 방식이 되었다.

Tree_#1_2

최근 작업은 태평양 한가운데서도 이어졌다. 가는 데만 60시간이 걸리는, 해수면 상승으로 점점 가라앉고 있는 섬, '키리바시(Kiribati)'. 이명호는 그곳에서 한 달을 지내며, 나무 한 그루를 찾아 하얀 배경을 세워 촬영했다. 나무 자체를 꾸미지 않는 대신, 시각적 잡음을 걸어내고, 빛과 바람과 거리까지 조율해서, 존재감이 스스로 드러나게 하는 그의 방식. 촬영이 끝난 자리에는 구조물을 남겼다. 언젠가 섬이 물에 잠기더라도, 그 장면이 있던 자리만큼은 태평양 위에 남게 하려는 의도였다. 기록이 아니라 기억을 남기기 위한 방식이었다. 그 사진은 사라짐에 대한 증언이자, 존재의 자리를 위한 윤리였다.

서울 한복판에서도 이명호는 같은 방식으로 나무를 마주했다. 문화재청 홍보대사로 활동하던 중, 조선 왕실의 선원전(璿源殿) 터에 남은 회화나무를 찾아갔다. 울

타리를 두르고 배경을 세워 촬영했는데, 알고 보니 이 나무는 화재로 죽은 줄 알았던 500년생 나무였다. 식물학자들의 고사 판정을 뒤집고 2015년 다시 꽃을 피웠고, 아관파천부터 지금까지 그 자리를 지켜온 존재였다.

이명호가 마주한 회화나무는 단순한 풍경이 아니라, 500년을 견디며 한 자리를 지켜온 존재였다. 줄기는 굽었지만 꺾이지 않았고, 가지는 부드럽게 휘었지만 곳곳이 단단했다. 그 형상 자체가 기억의 구조체이자 시간이 남긴 서사였다. 그는 이 회화나무 앞에 경기여고 졸업생들을 세우고 싶어한다. 머리도 교복도 하얀 사람들을, 기억의 배경 앞에 놓고 인간 캔버스를 만들고 싶어한다. 하지만 실현되지 못하고 있다. 그는 단지 기획의 무산이 아니라, 삶과 시간이 겹치는 장면을 놓치는 것이 안타까운 듯했다.

괴목(槐木), 귀신이 붙었다는 이름을 지닌 이 나무 주변에는 이상하게도 부와 명예, 건강이 흐른다는 이야기가 돌았다. 공교롭게도 뒤편엔 '흥국(興國)생명' 건물이 서있고, 공사장 비밀번호는 0815, 광복절. 기념촬영에 함께한 현장 인원은 33명. 마치 독립선언문처럼. 그는 이 모든 우연을 과장하지 않았다. 다만 "이 나무 한 그루를 통해 한국의 정치, 역사, 문화, 예술, 건축을 모두 볼 수 있었다"고 말했다.

이렇게 의미에 깊이를 더해온 작업을 주목한 건 미술계만이 아니었다. 대중문화 영역에서도 이명호의 방식에 주목한 이들이 있었다. 방탄소년단(BTS)을 비롯한 글로벌 아티스트를 보유한 소속사에서 협업을 검토하며 자문을 구한 적도 있다. 그는 이런 이야기를 잘 드러내지 않는다. 항상 하던 방식 그대로, 조용히 꺼내서 보일 뿐이다.

그런데 이상하게, 그런 방식으로 말할수록 오히려 그 자신감이 더 또렷하게 드러나는 인상도 있다. 어쩌면 이명호의 '드러냄'이란 그렇게 작동하는 것일지도 모른다. '크고자 하거든 남을 섬기라', 그의 태도는 그 말과 어딘가 닮아 있었다.

이명호는 단지 나무를 찍지 않는다. 그 나무가 어디에 있었고, 어떤 시간을 건너왔는지를 먼저 바라본다. 카메라는 지나간 시간과 묵은 자리를 통과한 뒤에야 작동한다. 지금을 포착하기보다는, 사라져간 것들을 조용히 남긴다. 겉으로 보이지 않는 무게와 지나간 흔적들이 화면에 남는다. 모든 것을 말하는 대신, 비워둔 여백 안에 드러나게 한다. 그래서 그의 사진은, 들어냄으로써 드러낸다. 기억될 자리는 그렇게 만들어진다.

Tree... #4

Type_C
Artist Proof
2014

Heritage #7_2

Type_B
Artist Proof
2024

Work View; Heritage #7

Type_C
Artist Proof
2024

카메라로 그림을
그리는 별종 화가

도봉구 해등로 산 언덕, 약간 비탈길에 그의 작업실이 있다. 마치 연극 무대 같았던 그의 사진 작업실은 그의 작품만큼이나 별스럽다. 사람들은 그를 사진작가라 부르지만, 나는 그를 좀 별스러운 동서양 화가로 부르고 싶다. 그만큼 그의 작업은 독창적이고 신선하다. 무엇보다 그는 카메라로 캔버스에 그림을 그리는 화가처럼 작업을 풀어나가고 있기 때문이다.

영국의 세계적인 유명한 팝가수 엘튼 존 등 명사들이 그의 작품을 컬렉션하고, 미국 LA 폴 게티 뮤지엄, 호주 멜버른의 빅토리아 국립미술관, 미국 뉴욕의 요시 밀로 갤러리 등 세계 각국의 대표 미술관이 그의 작품을 소장하고 있다.

기본적으로 그는 나무를 캔버스 앞에 두고 카메라로 찍는 사진 화가이다. 그 대상의 주요 모티브는 사막, 을숙도의 풍경, 풀들이 있지만, 기본은 언제나 나무이다. 언젠가 학교에서 사색하며 고민하고 앉아 있는데, 그때 갑자기 그의 앞으로 나무가 걸어왔다고 했다. 이 운명적인 나무의 등장이 그의 작가로서의 성공과 평생 작업, 사진의 화두가 된 것이다.

그는 삶의 본질을 묻는 질문에, 그에 대한 답을 구하기 위해 카메라를 들었다고 했다. 그렇게 그는 부유하는 이미지 한 장이 가져다주는 강렬한 느낌의 삶 속에서 자신의 예술에 모든 희망을 걸었다.

그것이 바로 나무 뒤에 하얀 캔버스를 세우고 작업한 '나무' 시리즈의 출현이다.

나무라는 대상을 원래의 자연에서 가져와 분리시키며, 그것에 이명호가 드러내고 싶어 하는 예술적 의미를 부여하자는 것이다.

그것은 자연에 대한 경의와 이미지의 재현과 재연에 대한 예술적 탐색으로, 사진은 물론 시각예술 분야에서 최고의 평가를 받았다.

이 20여 년 이상 그가 끌고 온 대형 캔버스에, 작가는 마치 화가들이 캔버스에 그림을 그리는 것처럼 캔버스를 실재하는 대상 뒤에 설치함으로써 화가들이 했던 행위들을 창조적으로 생산하는 것이다.

그는 아날로그적인 방법으로 정교한 조작이 필요한 대형 필름 카메라를 사용한다.

그 주인공은 자연에 아무렇게나 놓여진 흔한 나무 한 그루가 바로 흰 캔버스의 풍경의 주인공이 되는 것이다.

이것이 이명호 작가가 예술가로서 사물, 즉 대상을 드러내는 최고의 방식이다.

이런 별스럽고 기괴한 발상의 이명호 작품의 진가를 가장 먼저 알아본 건 암스테르담 사진 박물관이었다. 그들은 특집 기사로 이명호의 작품을 세세하게 다루기도 했고, 이명호는 전 세계에 한류를 전하는 메신저로도 각종 매스컴에 소개되었다.

그의 이런 컨셉과 개념의 작품들은 그래서 실제 나무와 동양화의 수묵

화가 섞인 듯한 아우라와 신비감을 충분히 담아내고 있다.

일본의 아마나 홀딩스 대표이사 신도 히로노부가 "이명호 작가의 작품 스케일과 완성도, 균형

미에 극찬하고, 훌륭하고 규모가 큰 것에 감탄한다"고 말했다.

늘 배경으로만 존재했던 캔버스가 이명호 작가의 작품에선 그 자체로 엄청난 힘을 가진다.

거대한 고목을 담기 위해 마련된 9m 높이의 캔버스도 우리를 낯선 풍경 속으로 빠져들게 한다.

이명호 작가의 캔버스가 보여주는 새로운 세상, 그 속에는 궁전도, 가로수 길도, 부산의 을숙도까지, 사람의 발길이 거의 닿지 않은 장소는 물론 자연이 감춘 풍경 속에서 마음에 드는 피사체를 찾고 있다.

사진작가 호소에 에키고가 그를 일컬어 "사진 역사에 획을 그을 창의적이고 현대적인 작가"라고 극찬한 배경이다. 그의 예술 작업이 세계로 가고 있는 한류의 미래에 어쩌면 가장 주옥같은 역할을 하는 주인공이기도 하다.

명상을 즐기던 일본 근대 철학자 니시다 기타로에 빗대어 자신의 작업을 '수행의 과정'으로 표현한 것도 그의 삶과 무관하지 않다.

이명호 작가는 언제나 말을 하고 싶어도 할 수 없는 회화나무의 복잡한 심정을 생각하면서 프로젝트를 기획하고, 관객들이 수백 년간 역사의 현장을 지킨 남의 이야기를 들어주길 희망한다.

그는 올 2025년 8월 17일까지 궁능유적본부의 홍보대사이기도 하다. 텅 빈 캔버스 그 자체에 아름다운 표현 형식과 개념, 창조적 행위가 사진의 영역을 새롭게 변형시키면서 화제를 모으고 있다.

특히 인간의 관점에서 평가받는 이름 없는 존재들 앞에, 이명호 작가는 캔버스를 통해 그 존재들의 이름을 호명해 가며 기존 사진 예술의 관념을 완전히 역전시킨다.

그는 작가가 개입하는 걸 최소화하고, 캔버스 하나만으로 예술이 될 수 있는 고민을 늘 하고 있다.

정말 물감으로 캔버스에 그리는 화가처럼 말이다.

그것은 사진의 또 다른 표현의 혁명이면서, 새로운 차원의 창조이다.

아무것도 아닌데 다른 걸로 보이게 하는 착시로 비현실을 만드는 작업이 사진과 예술의 본질을 묻는 아주 중요한 메시지가 된다.

MASTERS&

이배

고향,
청도의 영혼을
닮은 화가, 이배

COLLECTION

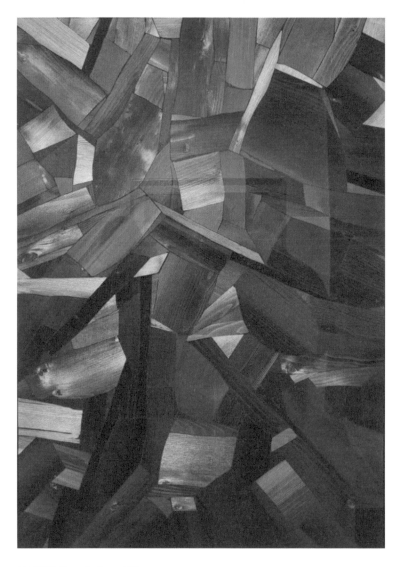

불로부터 (Issu du feu - 62)

100x80cm
Charcoal on canvas
2002

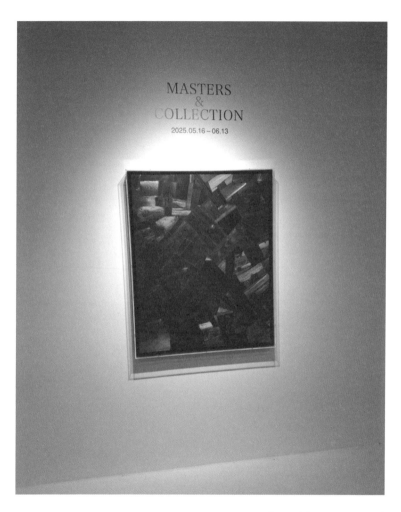

불로부터 (Issu du feu - 62)

100x80cm(40호)
Charcoal on canvas
2002

고향,
청도의 영혼을 닮은
화가, 이배

많은 성공한 예술가들에게는 공통적으로
일치된 코드의 비밀이 존재한다. 그것은
화가의 주제나 오브제, 모티브 등에서 그
비밀이 발견된다.

국내외 미술계에서 뜨거운 이슈를 가진
작가, 경상북도 고향 청도에서 냉이처럼
자랐다는 '숯의 화가' 이배의 비밀스러운
작품의 원천이 그렇다.

이배 작가는 홍익대학교 서양화과와 동
대학원을 졸업한 후 1989년 프랑스 파리
로 건너가 근 30여 년간 숯을 이용해 인간
과 자연의 관계, 나아가 그에 담긴 한국의
정신성을 알리는 작업에 진심을 다했다.
미학을 전공한 나는 그와 홍익대와 파리
에서 같은 시기를 보냈다.

그는 중학교 시절 미술 선생님으로부터
재능을 인정받고 도움을 받으면서 화가
의 꿈을 키우게 됐다고 회고한다.

그가 숯을 만나게 된 기막힌 인연이 파리에서 있었다. 우연히 파리의
주유소에서 바비큐 숯 한 봉지를 마주했는데, 그걸 통해 이배는 거기
서 한국을 만났다고 했다. 그는 고향을 떠나온 후 수십 년 만에 원래의
고향을 숯에서 보게 된 것이다.

"어릴 적 정월대보름이 되면 동네 사람들이 모여 우리 집 앞에서 달집
태우기를 하고, 그다음 날 아침 산더미처럼 쌓인 숯을 동네 아주머니
들이 광주리를 들고 나와 조금씩 담아 집으로 갔어요. 보름에 태운 숯
이라 정결하다고 해서 간장 담글 때도 쓰고, 아기가 태어나면 문에 거
는 용도로 사용하던 게 떠올랐어요."

"예전에 고향에서는 그냥 숯으로만 보이던 물건이 성인이 되어 프랑스
주유소에서 발견되자, 숯이 아닌 한국이라는 메시지로 나에게 다가온
거죠. 그래서 이걸로 작품을 해봐야겠다." 이것이 결정적인 계기가 되
었다.

그는 30년이 넘는 시간 동안 '숯'이라는 물성을 탐구하며 자신의 고유
한 정체성을 더해 회화, 조각, 설치 등 다양한 작업을 이어가고 있다.
프랑스, 뉴욕, 청도를 오가며 숯이라는 향토적인 재료와 흑백의 서체
적 추상을 통해 한국형 모노크롬 회화를 선보여 온 것이다.
미리 모든 것을 불태우고, 청도천 푸른 청년의 모습으로 돌아가길 희
망했다.

그는 숯이라는 전통적이고 향토적인 재료를 활용하여 동양의 수묵화 정신과 서양의 추상미술을 결합한 독창적인 작품 세계를 구축하였다. 이렇게 작가가 숯을 주요 재료로 선택한 배경에는 프랑스에서의 경제적 어려움과 한국적 정체성에 대한 고민이 있었다.

이배는 이우환 작가의 아틀리에에서 7년 정도 작업 조수로 일하면서 대가의 작업 방식과 변화 과정을 체득했고, 거기서 가르침을 받았다고 했다.

그는 숯을 통해 한국의 삶의 방식과 전통, 그리고 생활 문화를 드러내고자 하였으며, 그런 숯이 지닌 "순환성과 에너지"에 주목했다.

프랑스 미술 평론가이자 전 〈리베라시옹〉 기자이며 이배를 적극 후원했던 앙리 프랑수아 드바이유는 "이배가 숯에서 추출한 빛은 성스러운 아우라를 품고 있다."고 평가했으며, 〈이배는 한국의 과거와 현대를 연결시킬 수 있는 매혹적인 작가이다〉라고 파리의 새로니치 미술관 관장 에릭 르 페브르는 극찬했다.

이배는 "예술가가 예술을 하는 일은 자기 허물을 벗는 일"이라고 정의했다. "허구를 벗는 건 새로워진다는 거예요. 자기를 새롭게 하려고 끝없이 노력하지 않으면 안 된다고, 그것이 예술가의 일이라고. 그렇지 않고 무엇으로 감명을 주겠냐"고 되물었다.

그는 숯을 통해 생성과 소멸, 정결과 순수, 무한의 에너지를 형상화한 일련의 회화와 설치 작품으로 '숯의 화가'라는 명성을 얻고 있다.

그의 대표적인 작업 시리즈는 아래와 같다.

· Issu du Feu(불로부터)
 숯조각을 캔버스에 접합하여 다양한 질감을 표현한 작품

· Brushstroke(붓질)
 숯가루를 이용한 자유로운 붓질로 동양화의 정신을 현대적으로 재해석한 작품

· Landscape(풍경)
 숯가루를 두껍게 안착시켜 화면에 질감을 더한 작품

최근작 'Brushstroke(붓질)'을 보는 순간, 작가님의 자유롭고 생동하는 에너지에 압도된다. 그리고 '붓질'은 숯가루를 물이나 기름에 섞은 뒤

서예를 하듯 획을 긋는다. 획은 그 자체로 신체성을 품고 있는데, 신체가 주는 감성을 획으로 표현된다. 전통적으로는 서예에 기반을 두고 있는 그가 "그은 획은 나에게 어떤 의미를 지니는가", "작가가 된다는 것은 무엇일까" 하는 생각을 한다.

당분간 '붓질' 시리즈를 이어갈 그는, 이런 작업을 통해 흑백에서 컬러로 변화하는 계기를, 모든 색을 머금은 검은색에서 새로운 색을 끄집어내길 기대한다.

그는 앞으로 느티나무, 박달나무 등 다양한 나무의 숯으로 검정이 가진 색을 재구성하는 작업을 꿈꾸고 있다.

"청도에서 태어나 유년 시절을 보냈어요. 황톳길에서 걸음마를 배우고, 산을 누비며 머루도 따먹고 들판의 냉이처럼 자랐죠. 예술은 여행과 같다고 생각." 그는 여전히 자신의 여행을 기획하고 있다.

그의 여행이 멋지길, 그리고 성공하길 ……

MASTERS&

이석주

서정적인 시적
이미지의 형상

COLLECTION

사유적 공간

130.3x89.4cm
Oil on canvas
2020

사유적 공간

130.3x89.4cm
Oil on canvas
2020

서정적인
시적 이미지의 형상

그는 우리나라 화가 중에 제일 서정적이
고 시적이며, 시간에 관한 아름다운 이미
지를 연출해내는 화가이다.

추상이 난무하던 시절, 이석주 작가는
1970년대 실제 사진처럼 극사실로 묘사
해서 새로운 극사실의 구상회화 양식을
구축했다.

초기 그의 작업들은 벽을 모티브로 한
강렬한 사진 이미지 작품이 중심을 이루
었다.

그러나 후기로 갈수록 시계, 또는 달리는
말의 이미지, 꽃, 그리고 빈 의자를 가지
고 시간의 풍경을 감성적으로 묘사해 크
게 주목을 받았다.

이러한 구성은 그만의 시적이고 서정성
을 가장 아름답고 탁월하게 형상화해 놓
음으로써 화단의 흐름을 주도했다.

그리하여 이석주 화백은 한국 화단에서 사실주의 회화 중 극사실 회화의 개척자로 그 위상을 획득하게 되었다. 고영훈, 한만영, 김강용, 지석철, 주태석 등의 작가군이 그들이다.

기본적으로는 그는 현실과 초현실성이 공존하는 독특한 작품 세계를 구축해, 문학적이면서 정교하게 사실적인 '사유적 공간'을 책과 인물의 작품들로 풀어낸다.

천으로 뒤덮인 의자와 시계가 블루의 컬러와 하나로 어우러진 이미지 구성이 그러하다.

또한, 가장 서정적인 순간들에 대한 시간과 기억을 바탕으로 하거나, 이번 전시 작품처럼 상단과 하단에 각각의 책과 인물 이미지를 대립적으로 구성해 놓고 있다.

시계와 의자의 하모니에서 인물을 이렇게 아름다운 추억의 세계로 빠져들게 하는 섬세한 감성은 이석주의 주요한 무기이다.

그 부드럽고 문학적인 감성은 그 누구도 따를 수 없을 것이다. 이것이 바로 이석주 회화의 가장 큰 매력이다.

내가 알고 있는 이석주 작가는 의외로 부드럽고 친근감 있는, 쑥스러움을 잘 타는 낭만주의 화가이다.

그의 작품 속 인물 풍경은 어쩌면 사진으로 찍을 수 없는 실루엣이다.

사진을 찍을 수가 없는 그의 풍경은 사진 속에 있지 않고, 이석주의 머릿속에 언제나 하나의 연출된 이미지로 살아 있기 때문이다.

무엇보다 화가의 예술세계를 더 깊숙이 들여다보기 위해, 그가 걸어온 추억과 기억의 낭만적인 일기를 다시 펼쳐봐야 하는 것은 필수적이다.

분명한 것은 양식과 기법으로 볼 때 이석주의 작업은 약간 불투명하지만, 이야기와 서술적인 구성은 독특한 서정적 감성의 은유적 화풍을 보여준다.

그의 이런 구조는 흔하게 만나는 일상적인 풍경의 재현이나 표현이 아니라, 잘 다듬어지고 엮어진 축복된 장소로서의 종합적 풍경과 긴밀하게 연결되어 있다.

이 시기를 그는 '까뮈적 우주의 장대한 무관심', '현실에 대한 철저한 무관심'으로 심경을 피력한 바 있다. 이석주는 "극사실적 표현은 사물에

대해 차가운 중립적인 거리를 취한 것이기보다는 개인의 존재에 대한 질문과 인간적 방황을 표현하기 위한 것"이라고 진술한 바 있다.

이것은 철저한 무관심이 아니라, 오히려 관심의 역설적 표현이다.

그러나 여전히 그는 생략과 단순성의 차이를 보일 뿐 아니라, 새로운 초현실적 구성을 변함없이 시도하고 있다. 새롭게 시도된 화풍이란, 기본적으로 주어지는 화면과 특별한 관계가 없이 '그림자'를 끌어들여 화면의 풍경 이야기를 또 다른 차원의 지시 공간으로 전이시키기도 한다.

특히 그러한 변화는 앞으로 변화될 색채에서 두드러진다. 극사실적인 표현의 풍경에서 비로소 새로운 세계로 자리를 옮겨가는 환상적인 분위기의 평면적인 풍경과, 그리고 인간의 형상들은 사려 깊은 변화이다.

분할된 상하의 공간 비율이나, 이미지를 조립하는 미술 양식은 여전히 그의 특성을 견지하고 있다.

마치 대서양을 건너 유럽으로 번지는 극사실 열풍이 다시 한국에도 몰려오고 있다.

그러나 이석주는 많은 사람들이 그에게 던졌던 질문처럼 '당신이 추구하는 것이 무엇이냐'에 답하고 있다.

생각하고 느끼게 하는 그림, 이석주는 그것을 던져 놓고 있다. 보라고.

MASTERS&

이왈종

이왈종 작가에
관한 궁금증

COLLECTION

제주생활의 중도

28x35cm
장지에 채색
2005

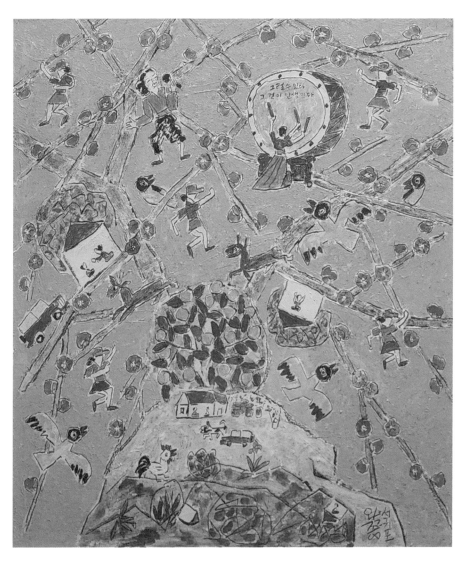

제주생활의 중도

53x45.5cm
장지에 채색
2025

이왈종 작가에
관한 궁금증

1. 이왈종은 누구인가?

"나는 1945년 해방 전에 태어났어요. 그래서 잘 먹지도 못하고 병약했고, 우리 부모님이 내 작은 손을 보시면서 아무짝에도 쓸모가 없을 거라 했어요. 그래서 난 그림을 그리지 않았으면 죽었을 거예요. 어렸을 때 아버님하고 외삼촌이 서예를 하셔서 매일 묵노(묵을 가는 시중)를 했었어요. 아버님이 글을 쓰다 쉬면 종이 가져다 놓고 베끼는 게 일이었죠. 덕분에 어려서부터 국전에도 자주 갔었고.........
어려서부터 그림 그리는 것을 좋아해서 미제 구호물품을 받을 때도 초콜렛이나 과자가 걸리면 나는 친구들과 크레파스로 바꾸어 쓰곤 했어요. 그때 우리나라 남산크레용이나 지구크레용은 그리면 양초만 나와서 질이 좋지 않았거든요. 그래서 지금 내가 살고 있는 제주의 아이들에게 그림을 가르쳐요."

이왈종 선생님과 나누었던 어린 시절, 그가 회상한 인터뷰의 한 대목이다.

정말 아름다운 풍경의 제주 서귀포 정방폭포 입구, 영국의 유명한 조각가 안토니 곰리의 조각이 사람들을 반기는 〈이왈종 미술관〉정원에는 사시사철 이름 모를 꽃들이 앞다투어 핀다. 그가 서울을 버리고 제주 서귀포에 마음과 몸을 놓은 지 어언 30여 년, 그는 한국의 대표적인 화가이지만 더 이상 서울의 화가가 아닌 '제주의 화가'이다.

아무래도 그의 제2전성기는 1979년부터 90년까지 재직했던 대학교수를 그만두면서부터일 것이다.

추계예술대학에 갈 때만 해도 교수는 딱 5년만 하고 그만두겠다는 약속을, 그는 11년이나 하고 나서야 평생 화가로서 그리고 싶은 그림이나 실컷 그리다 죽겠다는 결연한 의지를 가지면서 대학교를 떠났다.

그가 길도 낯설고 물도 낯선 제주에 간 이유는 이렇게 분명했고 아주 명료했다.

이런저런 모임과 회의에서 벗어날 수 있는 유일한 길이 서울을 버리는 일이었다. 그는 진정 욕심 부리지 않고 죽을 때까지 그림만 그리기를 진심으로 목말라 했고 갈망했다.

일찍이 가정에 무관심했던 부친의 삶에 힘들어 했던 어린 시절, 그에게 한 집안의 가장으로서 오로지 작품을 위해 불확실한 전업 작가로서 그가 선택한 제주행은 죽기 살기를 건 인생 최고의 모험적인 순간이었다.

"스스로를 고립시켜 승부를 걸고 싶었어. 뭐든지 몰입하지 않으면 안 돼."라고 그는 그 순간을 종종 회상한다.

2. 그는 천재화가가 아니었다.

그는 한국의 잘나가는 인기 작가이지 결코 천재화가는 아니었다. 그는 정말 죽을힘을 다하여 그림을 그렸고, 화가는 그렇게 해야 한다는 믿음을 가지고 있다. 무엇보다 작품 제작에만 몰입할 수 있었던 제주에서의 초기 이방인 생활은 그에게 오히려 쓸데없는 잡념을 불러일으켰다. 그는 서울 생각이 너무나 간절해 잠을 이루지 못하는 불면의 긴 날을, 그림이라는 노동으로 몸을 혹사시켜 잡념들을 피해야만 잠을 이룰 수 있었다.

제주도는 자연경관이 참 아름답다고 했다. 제주를 알려면 태풍이나 일몰을 꼭 봐야 하는데, 10월은 일몰이 정말 아름다울 때라고 했다. 일몰을 보면 가끔은 자살충동이 일어날 정도라고.

"난 일몰을 보려고 오후 4시쯤 나가서 일부러 서쪽 해변을 따라 걸어가곤 해요. 태풍이나 일몰은 고정된 형태가 아니기 때문에 작업화하기 위해서 머릿속에 입력을 시켜두어요. 사물을 보고 그것을 그대로 스케치하는 것보다, 머리 속에 일단 입력했다 재구성해 가는 것이 더 효과적이에요."

서울 생활을 접을 때 열이면 열 사람이 다 만류를 했고..... 5년만 실컷 그림 그리고 죽자는 극단적인 생각을 하고 내려온 것이다. 그런데 제주도의 살림살이는 너무나 외로웠다고 했다. 오죽하면 작업실에서 파리 한 마리가 날아다니는 것만 봐도 고맙고 반가워 눈물이 날 지경이었다고 하니 말이다.

3. 이왈종에게 예술이란 그리고 중도란?

나는 예술은 무엇이냐고 여쭈었다. 그는 주저하지 않고 〈반야심경〉이라 했다. 형태가 있는 것은 없는 것으로, 가고 없는 것은 있는 것으로. 예술의 기본이 이것이라는 것이다.

성경, 불경을 모두 읽어보았지만 아무래도 그의 인생을 바꾸어 놓은 것은 〈반야심경〉뿐이라는 것이다.

〈일체 유심조 심해무법〉이라고, 마음의 작용에 따라 하는 것이 예술이라고 생각하면서 선과 악도 절대적이거나 원칙적이지 않은 것처럼 그림도 마찬가지라고 그는 생각한다.

접시에 술을 따라도 술잔이고, 재떨이에 술을 따라도 술잔이라고 생각하는 작가는 이렇게 그림에는 특별한 형식이 없다고 생각하는 무법주의자이다.

작가는 자기가 그림을 그리는 것은 오로지 먹고살기 위해서라고 언제나 겸손하게 말한다.

또한 스스로 예술성도 모른다고 한다. 이처럼 그는 모든 것에서 자유롭고 싶어한다.

처음 제주도 내려왔을 때 서울 생각 안 하려고 붓을 다 꺾어버린 채 손으로만 작업을 했었다. 그리고 그는 일정한 기간을 두고 그림을 꾸준히 바꾸어 나간다. 작품이란 건 작가의 역량이 제일 중요하고, 그다음은 얼마만큼 내면의 세계로 성실하게 파헤쳐 들어가는지가 중요하다고 주장한다. 그렇게 그는 중도의 세계를 추구한다.

그는 근래 몇 년간 국내에서 천년의 사찰을 탐방했다. 그가 생각하는 중도(中道)의 세계를 넓히기 위해서이다. 어느 한곳에 집착을 보이지 않고, 욕심에서 떠나 있으며, 어느 쪽에도 치우치지 않는 평상심의 세계를 그는 꿈꾼다.

거기에는 불협화음도 없고, 사사로운 모든 인간의 물욕에서 벗어나고자 하는 수도자의 마음과 같은 자세이다. 이처럼 이왈종에게 있어 예술은 고통스러운 대상이 분명 아니다.

삶의 번뇌스러운 욕심에서 벗어나고자 하는, 모든 것을 비우려는 사람. 수행자의 길을 가는 심정으로 작업을 하는 것이다. 공자 또한 〈논어〉에서 최고의 명사(名士)는 『속세로부터 떠나는 것』이라고 하지 않았는가? 그것이 다름 아닌 이왈종 작가가 지금까지 일관되게 추구한 중도의 세계이다.

그럴 수 있다. 그것이 인생이다.
- 이왈종

MASTERS&

이우환

마음 너머에 있는
점과 선 그리고

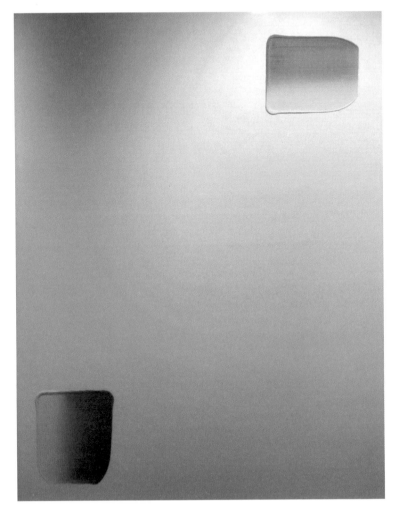

Dialogue

130x160cm(100호)
Oil and mineral pigment on canvas
2012

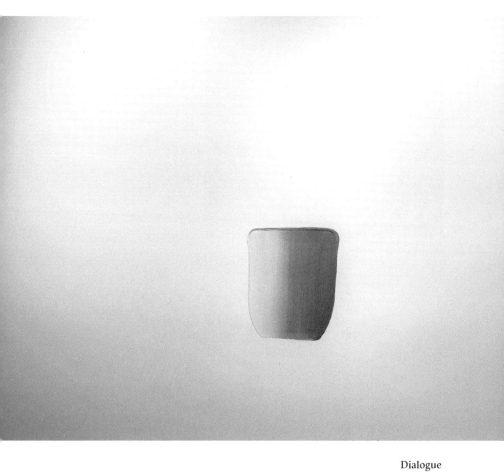

Dialogue

160x130cm(100호)
Oil and mineral pigment on canvas
2010

선으로부터
(From Line)

72.7x60.6cm(20호)
Pigment on canvas
1979

점으로부터
(From Point)
NO. 800170

90.9x72.7cm(30호)
Oil on canvas
1980

마음 너머에 있는
점과 선 그리고

이우환(李禹煥, 1936년~)은 경상남도 함안군에서 태어나 부산에서 자랐다. 처음 그는 그림이 아니라 문학적인 글을 쓰고 싶어 했다. 그래서 서울사대 부고 시절 오히려 서울대 미술대학보다는 문리대를 희망했다. 그는 애초 문학을 전공할 작정이었으나 서울대학교 문리과대학에는 지원할 성적이 안 되어 대학 진학을 포기하려 했는데, "미대에 가서도 문학하는 친구가 꽤 있다"라는 담임교사의 권유로 서울대학교 미술대학 동양화과에 진학했다.

당연히 당시 석고 데생을 충분히 익히지 못해 이우환은 석고 데생을 10여 분 정도에 그리고 나왔다고 한다.

후에 면접할 때 이우환은 "언제 추사 김정희와 겸재 정선이 석고 데생을 하고 그림을 그렸느냐"고 반문했다고 한다.

면접을 잘 보았는지, 이우환은 1956년 서울대학교 미술학부 동양화과에 입학하였으나 3개월 정도 다니다가 서울대 미대를 중퇴하고, 입학하던 해 숙부 이인갑(李仁甲)의 병문안 목적으로 일본으로 밀항 갔다가 그대로 일본에 정착했다.

그 후 니혼대학 철학과에 편입, 1961년에 니혼대 철학과를 졸업했으나 고민 끝에 철학도의 길을 포기하고 일본화 학원을 다니면서 작가로 전향했다.

작품보다는 오히려 평론으로 주목, 유명해진 그는 1971년 일본에서 평론집 〈만남을 찾아서〉를 출판. 메를로 퐁티, 그리고 니시다 기타로의 이론을 미술에 접목, 모노파에 장소성 개념을 접목했다.

1970년대 중반까지 40여 편에 달하는 평론을 발표, 모노파 운동은 70년대까지 선풍적으로 유행. 이우환은 비평가가 아닌 작가의 길로 돌아섰다.

이우환은 간단하게 자연 물체에 새로운 의미를 부여하는 방법에 주목했다. 초기엔 〈점으로부터〉 또는 〈점에서〉 등의 제목의 점 연작을 그리다가, 1970년대부터는 선을 사용한 선 연작을 발표하기 시작했다. 〈모노파(物派)〉 정신을 상세하게 다룬 자신의 저서에서 '만들어진 것만이 세계라면, 만들어져 있지 않은 것은 어떻게 해야 하는가'라고 반문했던 이우환은 〈관계항〉 시리즈에서는 사람이 손대지 않은 그대로의 자연물과, 그 반대의 개념인 산업사회를 상징하는 철판과 돌이라는 서로 다른 소재를 만나게 하는 과정에서 작품의 의미를 부여했다.

그는 한국 전통 미술의 요소를 현대적인 시각으로 풀어내어, 국제 미술계에서 독특한 입지를 구축했다. 이우환의 예술 세계는 미니멀리즘과 개념 미술의 영향을 깊게 받으며, 이를 통해 복잡한 감정과 사유를 간결하고 절제된 형태로 표현하는 데 중점을 두었다.

작품은 주로 색상, 형태, 공간의 본질을 탐구하며, 그 속에는 인간의 존재와 우주에 대한 깊은 철학적 사유를 동시에 보여주었다.

이우환의 작업은 동양적 개념과 현대미술의 접목을 통해 시각적, 철학적 경험을 제공했다. 그의 작품에서 '한'(체념된 감정)과 '비움'(공간과의 관계) 같은 동양의 철학적 개념이 현대적인 언어로 재해석되며, 이는 관객에게 깊이 있는 감상과 사유의 기회를 부여했다.

그의 작업은 단순한 시각적 표현을 넘어서서, 관객과의 상호작용을 중요시하며, 예술적·철학적 메시지를 전달하는 데 중점을 둔 것이다.

이우환의 예술은 미술의 본질을 탐구하며, 현대 미술의 중요한 전환점을 제공한 작가로 전 세계에서 중요하게 평가받고 있다. 작가는 철과 돌이 본질적으로 같다고 생각했다.

돌에 있는 철을 축출해 철판을 만들었으니 그 본질이 다르다고 할 수 없다는 것이다. 같은 본질을 가졌지만, 가공되지 않은 자연물과 가공품인 철판을 만나게 해 둘 사이 팽팽한 긴장감이 생겼고, 하얀 벽과 인공조명 아래 두 물질은 전시실이라는 공간을 만나 본래 갖고 있는 물성과는 다른 느낌을 자아낸다. 물질과 공간의 '관계'가 만들어내는 이우환만의 정신적 울림인 것이다.

이우환은 자신의 작업을 간단히 다리라고 했다. "다리는 다리로서만 존재할 수 없어요. 양쪽이나 여러 가지가 있어야 성립되거든요. 그러니까 내 가장 중요한 모티브는 연결 고리예요. 연관. 그래서 내 조각 작품의 타이틀이 관계항이에요." 그는 종종 불완전성과 변화의 개념을 탐구하며, 이를 통해 인간과 자연, 우주와의 관계를 새롭게 조명한다고 했다.

마침내 이우환 작가는 2022년 4월 프랑스 아를에 미술관을 개관했다. 여기 인터뷰에서 이우환은 그의 작업 세계를 명료하게 정의했다.

"많은 사람이 미술관을 전시를 위한 공간이라고 생각하지만, 내 생각은 좀 다르다. 나는 이곳을 삶의 공간으로 만들고 싶었다"고 했다. 그리고 "내 작업의 특징은 관점을 강요하는 게 아니라 만남을 제안하는 것"이라며 "내 작업은 작가가 가운데 있지 않고, 한 걸음 뒤로 물러서 있는 것을 목표로 한다. 나는 사람들이 내 작품 앞에서 마음과 정신을 집중해 자기 자신에게 귀 기울여보길 바란다"고 말을 맺었다.

이우환의 작품이 우리에게 건네는 가장 강력한 메시지와 울림을 주는 근본적인 이유이다.

MASTERS&

하태임

컬러 밴드의
들판에 선 하태임

COLLECTION

Un Passage No.254014

100x100cm(50호)
Acrylic on Canvas
2025

Un Passage

100x100cm(50호)
Acrylic on canvas

컬러 밴드의
들판에 선 하태임

일찍이 모리스 드니는 1890년 "회화는 전쟁터의 말이나 누드의 여인 혹은 어떤 일화이기 이전에, 본질적으로 일정한 질서 아래 색채로 뒤덮인 평면"이라고 정의했다. 무엇보다 회화는 색채로 둘러싸인 하나의 그림이라는 이야기이다. 그렇다면 왜 20세기 미술가들은 수백 년간 회화가 세계에 봉사했던 구상회화에서 등 돌려, 이해하기 어려운 색채와 형태의 예술에 빠져들기 시작한 것일까? 그것은 바로 지각된 현실을 미술로 옮겨야 하는 것이 미술의 역할이라고 생각했기 때문이다.

〈색띠 그림〉 혹은 〈컬러 밴드〉로 잘 알려진 하태임의 추상작품도 이러한 추상회화의 근원적인 인식에서 출발한다. 나는 하태임의 작업이 아마도 다음 두 가지 영향에서 출발했을 것이라 추정한다. 하나는 잭슨 폴록의 뜨거운 액션 페인팅과 마크 로스코의 숭고한 색면 추상의 위대함이 굽은 색띠를 만들었으며, 두 번째는 비구상 화가로 유명했던 아버지 하인두 화백의 추상 DNA의 절대적인 영향일 것이라는 점이다.

하태임은 입버릇처럼 언제나 "예술은 소통"이라고 발언했다. 그 소통을 위해 예술의 가장 기본적이고 원초적인 도구가 무엇인가라고 할 때, 그것을 문자와 언어라고 응답했다. 이러한 반증은 그의 작품 유형을 세 가지로 세분할 때, 2000년대 초기 캔버스 위에 한글과 알파벳을 그려놓은 일련의 작품에서 소통을 향한 그의 언어 코드임이 확인된다. 아마도 그것은 일찍이 유학한 프랑스 미술의 영향으로 보인다.

"분홍색, 초록색, 파란색, 검은색, 노란색, 이 중에서도 특히 노란색은 자연이 주는 선물 같은 색이 아닌가 해요." "저는 컬러를 쓰면서 그 컬러한테 위로를 많이 받아요." 이 같은 작가의 자전적 발언을 보면, 작가가 그림을 통해서 치유를 얻고, 그 행위로 소통한다는 결론이다. 이런 측면에서 그녀의 작업은 곧 그녀 자신을 향한 말 걸기이며, 그림은 곧 자신을 향한 메시지이기도 하다.

내면을 들여다보는 통로, 그것이 곧 그녀의 작업인 셈이다. 그가 회화의 테마를 〈통로 un passage〉라고 상정한 이유도 바로 그러한 가치와 의미를 지닌다.

지우기에 집중하던 시절에서 이제는 지우기와 그리기가 교차하는 지점에서 콤포지션과 색채의 띠들이 확장과 색면으로 만나면서, 보기 드문 그만의 색면 하모니가 탄생된다. 그녀의 그림은 이제 칸딘스키처럼 색채의 감정으로 교감하고 소통하며, 색면의 교차와 울림으로 그리는 행위의 누적이 곧 회화라는 사실에 닻을 내렸다.

작가는 "매일의 일기를 쓰듯 물감을 올리고, 화폭 위에 색띠로, 육체적·정신적으로 지친 일상 속에서 마치 한차례 태풍이 지나간 뒤 고요함이 찾아오듯 잠시 숨을 고르며" 그녀만의 색띠와 대결하는 이상적인 예술가적 삶을 영위하면서 하태임의 컬러 세계를 구축하고 있다. 그러나 대부분의 컬러는 늘 겹쳐진 층들의 형태로 맞물리거나 교차하며 어우러져 색색의 오케스트라 소리를 내며 막을 내린다. 아마도 작가는 이 순간을 "내가 다다르고 싶은 평온하고 잔잔한 엔딩으로 막을 내린다"고 했다. 이것은 그의 작업이 동시에 깊은 희열의 순간을 웅변하고 있다는 것이다.

우리가 이제 주목할 것은, 그 색띠들이 울려 퍼지는 오케스트라의 화

음과 투명한 붓질이 주는 순결한 색채의 힘, 즉 영혼의 카타르시스와 생명력에 관해 물어볼 차례이다. 마치 마크 로스코의 작품 앞에서 눈물 흘리게 만드는 명상의 에너지와 울림을 그의 작품도 주어야 하지 않을까?

어쩌면 하태임은 폴 고갱이 내적인 현실과 감정에 대한 묘사에서 "마음으로 그려라" 했던 신념을 그가 가졌기에 가능한 것인지도 모른다. 아니면 한편으로는 감정 표현에서도 지적인 통제가 필요해, 색채가 정확한 윤곽선, 단순하고 기하학적인 형태들만으로 회화의 세계를 이룩한 로베르 들로네나 장 헬리옹처럼 그런 탁월한 재능을 이미 선천적으로 부여받았을 수도 있다.

무엇보다 하태임은 색을 통한 추상적 언어의 메시지, 색다른 조형적 경험과 컬러 밴드에서 보이는 독창성으로 유행의 시류나 아우라를 좇지 않는 그녀의 흔들리지 않는 작업이야말로 하태임이 가진 최고의 덕목이며, 이것이 그를 빛내고 유명하게 할 것이다. 이제 하태임의 작품은 피에트 몬드리안이 꼭 같이 전시하고 싶을 정도로 독창적이고 브랜드화되어 있으며, 벤틀리의 명차처럼 글로벌하다.

색채의 훌륭한 감정으로 교감하고 소통하는 작가의 열정, 그 컬러 밴드의 교차와 울림에 이제 하태임의 작품을 보는 사람들은 행복하다. 그림의 힘과 생명력은 이런 것이다.

MASTERS&

한만영

시간과 공간의
연금술사

COLLECTION

붙잡힌 현재들, 하나로 나란히

"

평창동 언덕 위 여느 이층집, 마른 체구의 노작가가 문을 열고 손님을 맞이한다. 2층에서 직접 차를 준비해 내려와 응접탁자에 마주 앉는다. "날짜는 꼭 써주세요. 저한텐 그게 참 중요하거든요." 정중하게 건네는 당부 뒤로, 라디오에서는 익숙한 FM 클래식 음악이 조용히 흘러나온다.

통창으로 햇볕이 들이치는 작업실에는 오랜 시간 동안 정돈되어 온 빛과 물성, 시간의 흔적들이 고요하게 스며 있다. 도구와 도록, 그림 재료들은 쓰임에 따라 제자리를 찾았고, 가구들은 익숙한 일상 속에서 작가의 곁을 조용히 지켜왔다. 낮은 빛은 바닥 가까이 비추어 공간을 감싼다.

작업실 안쪽에는 대형 캔버스들이 겹겹이 세워져 있고, 작업에 쓰이길 기다리는 오브제들도 다소곳이 놓여 있다. 철조각, 레고 조각, 빛바랜 인쇄물 같은 것들이다. 이 오브제들은 작가의 손길이 닿는 순간, 낡은 조각에서 의미의 단위로 바뀌어 하나의 문맥을 형성한다.

1972년, 대학 졸업을 앞두고 완성한 초기작을 도록에서 펼쳐 보인다. 푸른 하늘 아래 삼단의 상자, 그 속에 거꾸로 놓인 여인의 형상이 있다. "이게 제일 오래된 작품이에요." 그림은 오래됐지만 낡지 않았고, 젊은 시절의 작가는 이미 깊이 사유하고 있었다.

한만영이 시간을 대하는 방식은 사소해 보이지만 명확하다. 시간은 흘러가는 것이 아니라 붙잡아 두는 것, 그 안에서 무언가를 발견해내는 것이다. 그의 작업 또한 그러한 태도에서 출발한다.

그 후로 반세기 가까운 시간 동안 한만영은 한 방향을 끊임없이 파고들었다. 단색화와 미니멀리즘, 추상과 구상이 번갈아 흐르던 미술계의 흐름 속에서도 그는 외부의 조류에 휘둘리지 않았다. 그의 작업은 '공간의 기원'과 '시간의 복제'에 대한 사유로부터 출발했고, 그 안에서 자신만의 구성을 정련해왔다.

한만영의 작업은 겉으로 보기엔 낯익은 이미지들의 조합이다. 잡지에서 오린 사진, 명화의 일부, 일상 오브제들이 화면 위에 나란히 놓인다. 하지만 그 조합은 단순한 병치가 아니라, 고정된 관념을 흩뜨리고 다른 시선으로 보게 만드는 장치다. 그는 익숙한 것을 낯설게, 낯선 것을 익숙하게 만든다.

예컨대 1980년대에는 캔버스를 뚫고 거울을 삽입해 감상자의 모습이 그림에 투영되게 했다. "황신혜인 줄도 몰랐어요. 그냥 유명하겠거니 하고 잡지에서 오린 거예요. 사람들이 다 아는 얼굴로 틈을 내고 싶었어요." 한만영의 화면은 결론보다는 질문을 남기며, 해석의 여지를 끝없이 열어둔다.

한만영의 철학은 '불이(不二)'라는 말에 가까이 닿아 있다. 서로 다른 것처럼 보이는 것들이 사실은 하나의 본질을 공유하고 있다는 생각. 동서, 생사, 현실과 환상. 그는 양분하는 것들을 구분 짓기보다, 나란히 놓는 방식을 택한다. 그러니 그의 작업엔 일관된 중심이 있다기보다, 주변의 것들이 중심처럼 떠오르는 순간이 많다. 경계 없이 열려 있는 구성, 그 열림 속에서 감상자는 각자의 해석을 가져갈 수 있다.

작업실 한쪽에는 세계 각지에서 수집한 흔적들이 담긴 봉투들이 쌓여 있다. 각 봉투 안에는 호텔 메모지, 식당 영수증, 비행기 티켓, 거리에서 주운 전단들이 들어 있다. 여행지에서 눈에 담은 풍경들이, 종이 위에 선으로 남겨졌다. 흔히 지나쳐버릴 자투리 같은 것들이지만, 작가는 그 안에 장소의 공기와 시간의 결을 담아온다. 곧 몇 개의 봉투를 펼쳐 보였다. 종이 위 풍경들이, 잠시 눈앞에 겹쳐지는 듯했다. "이건 그때 거기에서만 가능한 것들이에요."

한만영 작가가 이토록 다양한 장면과 사물들을 모으는 이유는 단순한 기록이 아니다. 특정한 시간과 장소에서의 '현재성'과 '현존성'을 포착하기 위한, 일종의 감각적 증거들이기 때문이다. 그의 작업은 늘 그 순간, 그 자리에 존재했던 것들과의 만

남에서 출발한다. 실크로드를 걷던 어느 날, 그의 눈에 들어온 건 미완성의 보살상이었다. 누군가에겐 그냥 낡은 조각이었지만, 그는 그 안에서 생성과 소멸이 같다는 자신의 생각을 떠올렸다고 한다. "그 사람은 그냥 팔려고 했겠지만, 나는 거기서 철학을 봤어요."

누군가에게는 하찮고 사소하게 보이는 물건들이, 그에게는 시간 속에서 건져올린 조각이 된다. 고물상에서, 거리에서, 우연히 눈에 들어온 것을 모으고 쥐고 있는 그 태도엔 느슨한 집착 같은 것이 묻어난다. 그는 웃으며 말한다. "집사람은 미치겠대요." 하지만 언젠가 쓰일 수 있을 것 같은 예감은 그의 작업 속에서 실현된다. 그의 회화는 그렇게 예측할 수 없는 감각의 편린들로 구성되어 왔다.

한만영은 어떤 사조에도 완전히 귀속되지 않는다. 극사실주의, 초현실주의, 신표현주의의 경계 어디쯤엔 있지만, 동시에 그 모든 흐름에서 비켜 서있다. 그래서 많은 평자들이 그의 작업을 두고 오래 고민해왔다. 김홍희는 그를 "자신만의 양식을 구축한 작가"라 했고, 오광수는 "그의 작업을 어떤 문맥에 놓아야 할지 평자들이 고심해왔다"고 썼다. 그의 작업은 흐름에 휩쓸리지 않는 고유한 밀도를 지닌다.

무엇 하나 바꾸지 않고 버텨온 것이 아니라, 유연하면서도 흐트러지지 않게 붙들어온 것. 표현 방식은 달라져도, 흔들리지 않는 날이 중심에 서있다. 한만영은 말한다. "근본은 안 바뀌어야죠. 새로움은 그 위에 잘 섞는 거고요." 이 말은 그가 세상을 바라보는 방식, 그림을 구성하는 방식, 작가로 살아온 방식을 모두 포괄한다.

자신의 작업을 완결된 것으로 여기지 않으며, 스스로도 언제든 다른 관점에서 새롭게 마주할 준비가 되어있다. 그런 열린 태도는 지나가는 말에서도 드러난다. "작가도 자기 작업을 다 아는 건 아니에요. 뜻밖의 사람을 통해 내가 몰랐던 걸 발견할 때도 있어요."

응접실 옆, 분홍색 바탕에 그려진 흰 벚꽃이 햇살을 받아 반짝인다. 생화도 조화도 아닌, 손으로 그려낸 꽃. 그러나 그 꽃은 살아있는 것처럼 화면 위에서 숨쉰다. 오후의 빛이 서서히 기울고, 벚꽃 그림 위로 느린 그림자가 앉는다. 클래식 FM의 마지막 선율이 흘러나오고, 문종 소리가 다시 맑게 흔들린다. 실재와 허구, 환상과 현실이 나란히 놓인 그 경계에서, 작가 한만영은 오늘도 흔들림 없이 머물고 있다.

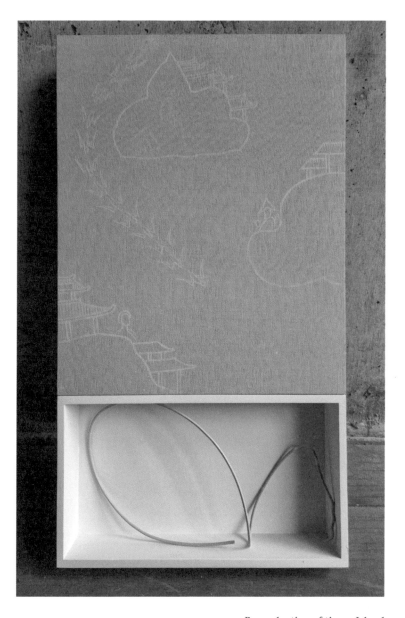

Reproduction of time - Island

37x66cm(비규격)
Acrylic in Box & Wire
2008

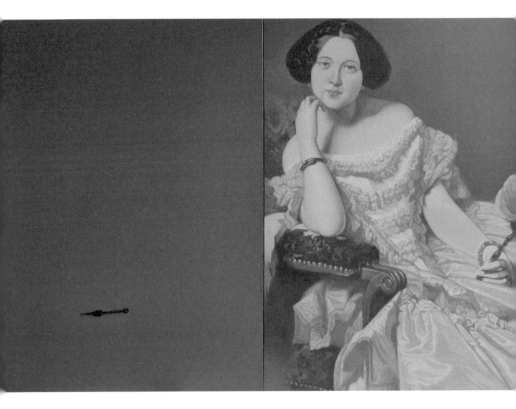

Reproduction of time - 2501

116.8x182cm(비규격)
Acrylic on canvas & Object
2025

Reproduction of time-Blue line

63x33.2cm(비규격)
Acrylic in Box & wire
2001

시간과 공간의
연금술사

한만영 작가는 서양 미술의 고전 작품을 차용하여 현대적 이미지와 결합하는 독창적 패러디 기법을 사용하는 독창적인 작가이다.

특히 이러한 이미지를 통해 고전과 중세와 현대는 물론, 시간상으로는 현실과 비현실, 회화와 조각의 경계를 넘나드는 환상적인 작품이 그의 브랜드이다.

대표적인 연작인 '시간의 복제(Reproduction of Time)' 시리즈는 1984년부터 시작되어 약 40년 이상 지속되며, 그 특별함과 독창성으로 화단에서 소중한 작가로 분류된다.

특히 서양은 물론 동양 회화의 겸재 정선이나 추사 김정희까지 아우르며 고전 명화의 이미지를 현대적 오브제와 결합시켜 새로운 세계를 열어 보였다.

한만영의 이 같은 고전과 현대, 현실과 비현실을 넘나드는 독창적인 예술 세계는 관람자에게 새로운 시각적 경험을 제공할 뿐만 아니라 회화에 시간과 공간성을 부여한다.

그의 작품은 보는 이로 하여금 단순한 감상을 넘어 상상력과 환상성, 사유를 이끌어 내며, 현대미술의 다양한 가치를 탐구하는 데 절대적인 기여를 하고 있다.

무엇보다 그는 흘러가는 미술의 시류나 유행에 흔들리지 않았고, 연연해하지도, 상업성에 기웃거리지도 않았다. 오로지 작가란 무엇이며 작가가 가야 하는 길을 수행자처럼 50여 년을 순례자처럼 걸어왔다.

그는 작품에서의 공간과 시간성에 주목했고, 때로는 패러디와 명화의 인용, 기발한 아이디어와 착상에서 최근에는 공간과 여백 속의 콜라주까지 확장했다.

이렇게 한만영은 회화의 모든 생명을 작업에 걸었다. 놀라운 것은 그렇다고 그 카테고리에 갇히지도, 침몰당하지도, 방황하지도 않았다는 점이다.

그가 인용하거나 호출해서 불러 나오거나 끌어들인 미술 속의 명화들은 수시로 동양과 서양을 넘나들었고, 동양과 서양의 이질적인 세계를 화해롭게 조화시키거나 극적으로 대비시켜 회화의 상상력을 충돌시키고 폭발시켰다. 시간과 공간을 초월한 작품들은 언제나 우리를 낯설게 그리고 흥미롭게 했다.

그것은 한만영의 막힘없이 자유로운 상상력이었고, 거침없는 배짱과 신념, 고집이다.

이제 우리는 그가 펼쳐온, 그가 쌓아놓은 회화의 힘, 그 상상력과 표현의 세계, 그 형식에 주목할 시점이다. 혜원 신윤복의 미인도에서 추사의 그림까지, 오귀스트 앵그르, 피에르 브뤼겔, 에두아르 마네, 반가사유상, 마크 샤갈, 민화의 호랑이까지 그는 마치 "작가란 이런 것이 아닐까?"를 스스로 창조했다.

기법상으로 초현실주의와 극사실주의 등 다양한 사조의 기법적 특성을 보이면서도, 그 어느 것에도 결부되지 않은 채 자유로운 실험과 혁신을 통해 독자적인 예술 사조와 양식을 창조한 작가이다.

옛 명화나 잡지 이미지, 오래된 기계 부품, 스마트폰 부속 등 논리적으로 연결되지 않는 기성 이미지와 오브제들을 빌리고, 이를 시간 및 공간의 관계를 설정하는 조형 요소로 삼아 시공간을 비교하고 초월하는

과거와 현재, 예술과 일
상, 창조와 복제, 구상과
추상의 작품들은 스케일
과 내용, 하모니에서 단
연 독이하며 경탄할 만
하다.
그러한 증거는 작년 아
라리오갤러리 천안에서
한만영의 반세기가 넘는
예술적 화법이 절정에
이르렀음을 통해 우리는
확인했다. 개인전《현실
과 비현실을 넘나드는 문》이 그것이다.

특히 작가의 1970년대 초기작부터 최근작까지 약 70점의 작품들을 한
번에 선보인, 매우 의미 깊은 한만영 작가의 기록하고 평가할 만한 예
술 세계였다.

그는 언제나 서로 다른 이미지와 오브제들이 충돌하면서도 조화를 이
루는 한만영만의 생각과 테크닉, 스토리 구조를 화폭에 담아내며, 현
실 너머에 존재하는 자유로운 상상과 사유의 시공간을 만나게 된다.

1970년대 후반부터 현재까지 동서양 옛 거장들의 작품 속 인물들을 극
사실적으로 재현하거나 생략, 변형하고, 간헐적으로 교통표지판이나
의미가 불분명한 기호들을 화면 한쪽에 그리거나, 최근에는 오브제를
부착해서 대비시켰다.

작품의 이미지를 일상의 오브제와 대조시켜 화면을 복합적으로 구성
하기 시작한 것이다.

겸재 정선의 작품을 기반으로 한 〈시간의 복제-금강산〉(2004)은 푸
른 배경 위에 백묘법(白描法, 동양화에서 윤곽선만으로 그리는 기법)
을 연상시키듯 흰색 선만으로 광활한 산세를 압축적으로 표현하고, 한
편에는 철사를 병치시켜 놓은 대작이다.

또한 〈시간의 복제-노란 선〉(2004)은 상하로 분할된 박스 형태인데,

상단은 노란 배경에 호랑이 역시 간략한 선으로만 묘사되어 있으며, 하단은 흰색 배경에 노란색 철사가 배치되었다.

여기서 철사는 현대문명을 상징하는 기성 오브제이자 선적 그리고 추상적 요소로, 한만영 작업에서 주요하게 쓰인다. 한편 〈시간의 복제-한낮〉(2012), 〈시간의 복제-아침〉(2012)에서는 또 다른 형태의 선 드로잉을 발견하게 된다.

좌우로 분할된 화면에서 좌측은 각각 푸른색, 분홍색 배경에 꽃 이미지를 배치했으며, 우측은 레이저 절단기로 철판에서 형상을 오려내고 남은 윤곽선으로만 표현된 인물을 흰색 배경 위에 부착했다.

이 작품들은 과거의 이미지와 현대문명의 상징이 되는 철선을 병치했을 뿐 아니라, 기법적으로도 현대의 기술을 도입한 경우다.

한만영은 반세기가 넘는 동안 화단의 트렌드나 상업성에 탐닉도, 침몰도 하지 않았다.

이렇게 일관된 예술의 기조를 유지하며 세상의 변화에 편견이 있거나 닫혀 있는 것도 아닌 그의 작업 태도에, 그래서 난 작가로서의 그의 삶에 한없는 경의를 표한다.

마스터즈 앤 컬렉션(Masters & Collection)
- 한국 현대미술의 어제와 내일 I

지은이 김종근 석유진
펴낸이 조유현
디자인 가을기획
펴낸곳 늘봄

등록번호 제300-1996-106호 1996년 8월 8일
주소 서울시 종로구 종로35길 44, 2층
전화 02) 743-7784
이메일 book@nulbom.co.kr

초판 발행 2025년 5월 15일

ISBN 978-89-6555-116-4 03600